컬러 일러스트
재미 있는
따라 그리기 컷

기획 윤필수

버 들
미디어

• 요령

이 책은 단계적으로 컷 그림을 따라서 그리면 됩니다. 그림을 어디서부터 어떻게 그림을 시작하는가에 따라 그림의 형태가 달라집니다. 단계적으로 따라서 그리면서 그림을 완성하시면 됩니다. 모든 사물들은 원, 사각형, 삼각형 등으로 단순화시킬 수 있기 때문입니다.

그래서 어떻게 그리는지 그리는 방법만 알고 있다면 얼마든지 그림을 그리는 즐거운 시간을 보낼 수 있습니다.

1. 힘을 많이 주거나 진한 연필을 사용하면 그림이 지저분해지므로 연한 연필이나 힘을 빼고 밑그림을 그려야 합니다.
2. 단계적으로 따라하시면 그림이 완성할 수 있습니다. 서두루지 마시고 차분하게 따라 하시면 완성됩니다.
3. 색칠을 시작하는 부분에서 힘을 주고 서서히 힘을 빼서 색칠하는 것이 색칠요령입니다.
4. 컷 그림 그리기 실력이 향상됩니다.

　단계적으로 사물의 모습을 따라 그리는 것이 익숙해지면, 그림을 응용해서 그려보세요.

• 차례

땅에서 사는

동물

어떤 것들이

있을까요?

당나귀

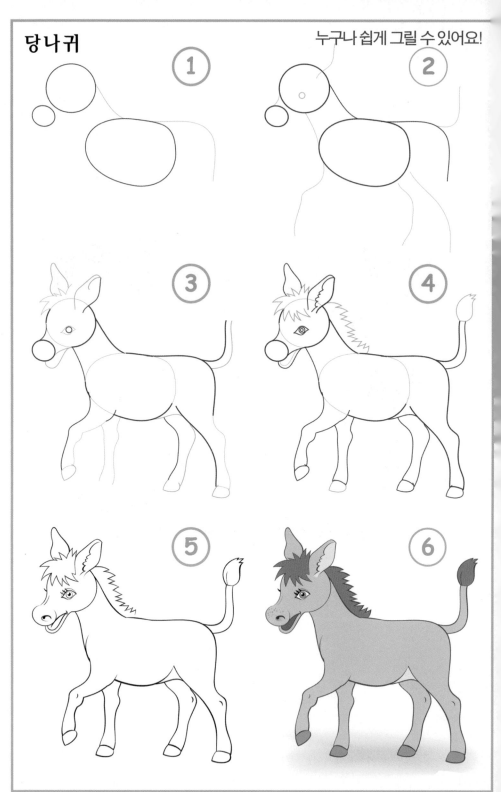

돼지

따라 그려 보세요!

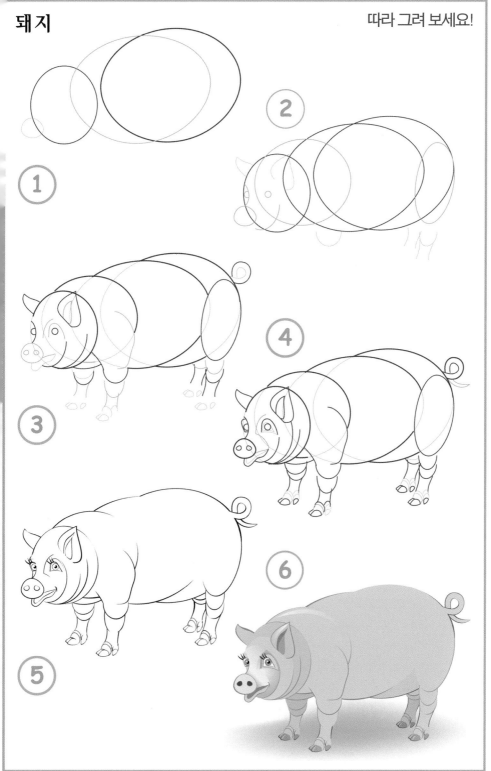

염소

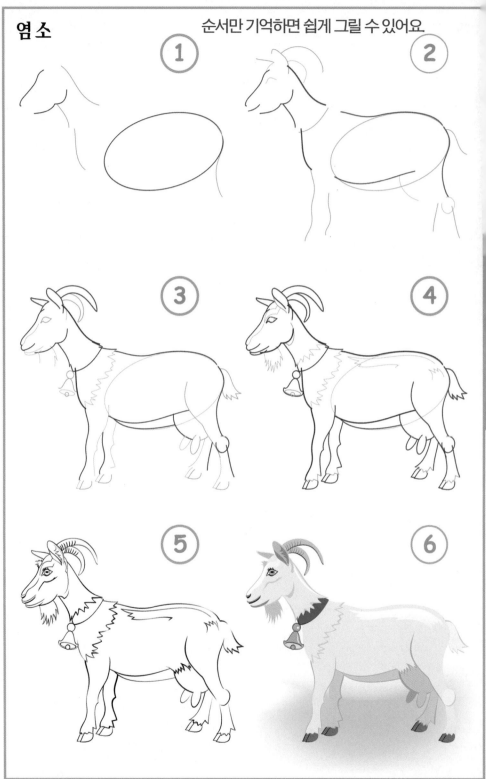

강아지

귀여운 모양을 그려봐요!

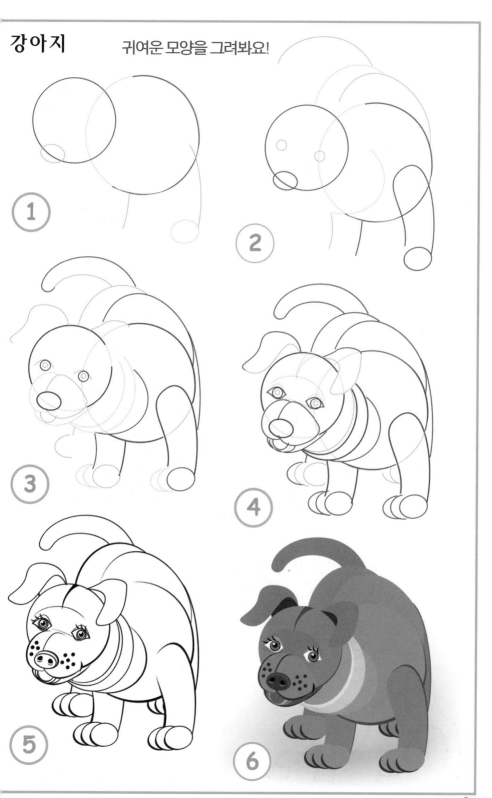

사슴

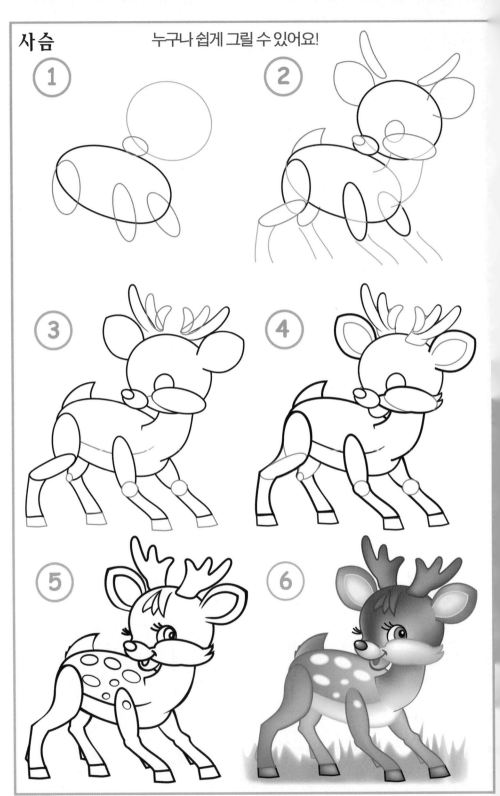

누구나 쉽게 그릴 수 있어요!

낙타

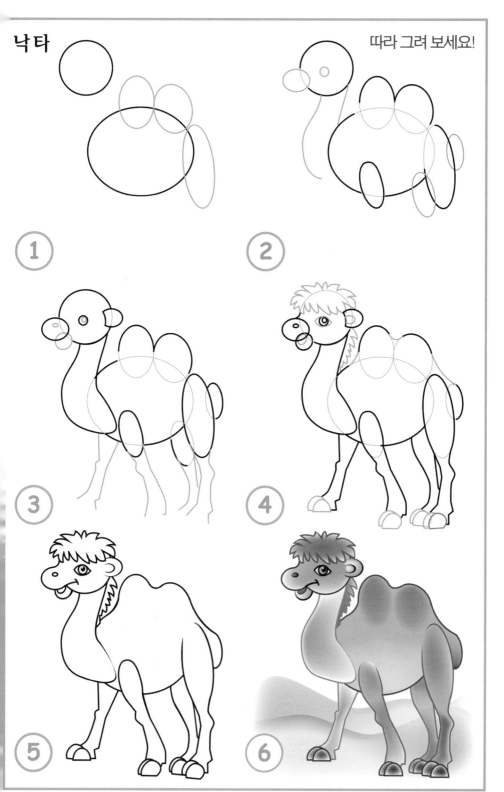

①

②

③

④

⑤

⑥

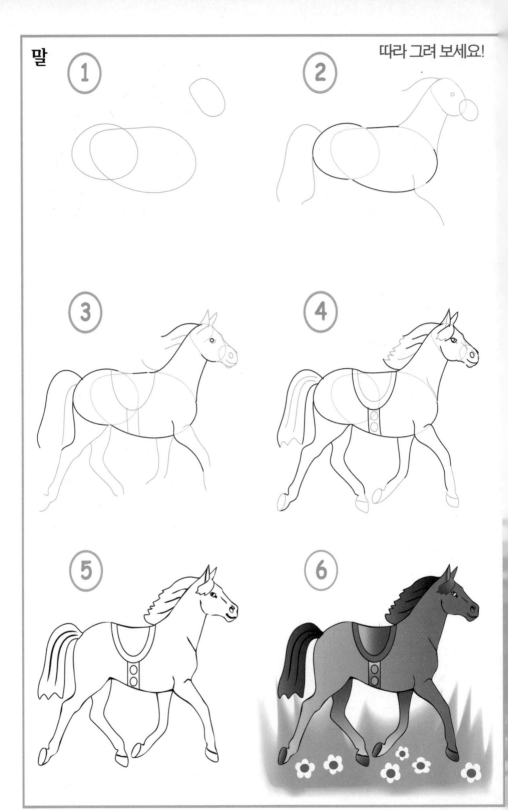

젖소

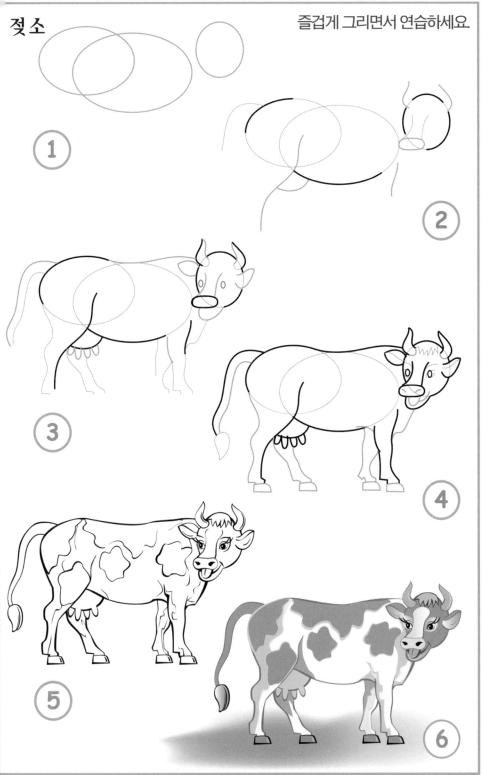

13

코뿔소

자신만의 캐릭터로 만들어도 재미있어요.

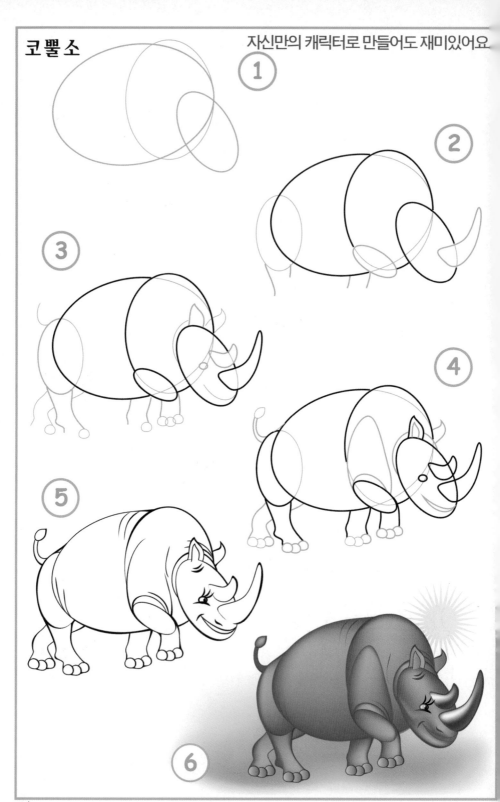

개

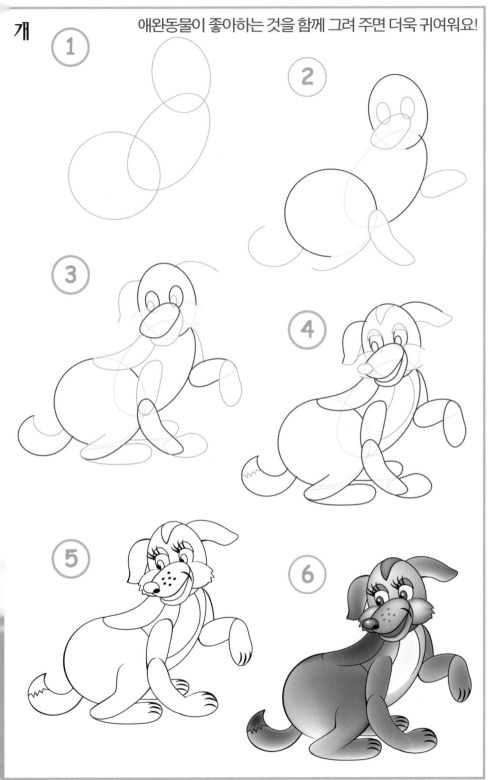

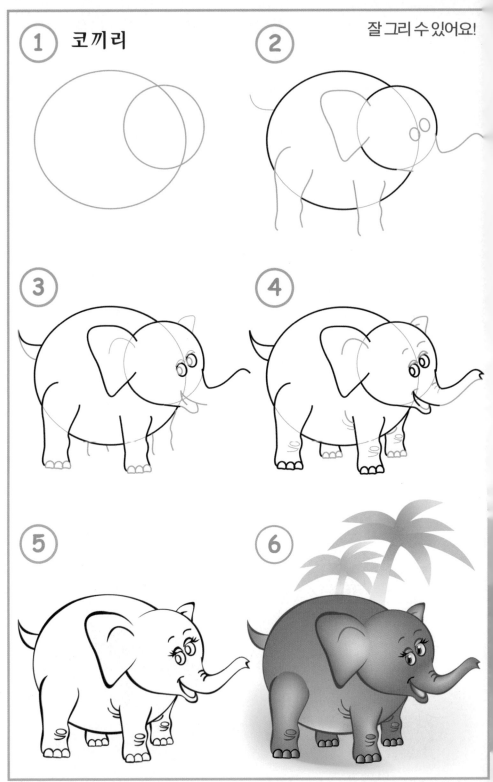

① 코끼리

②

③

④

⑤

⑥

양

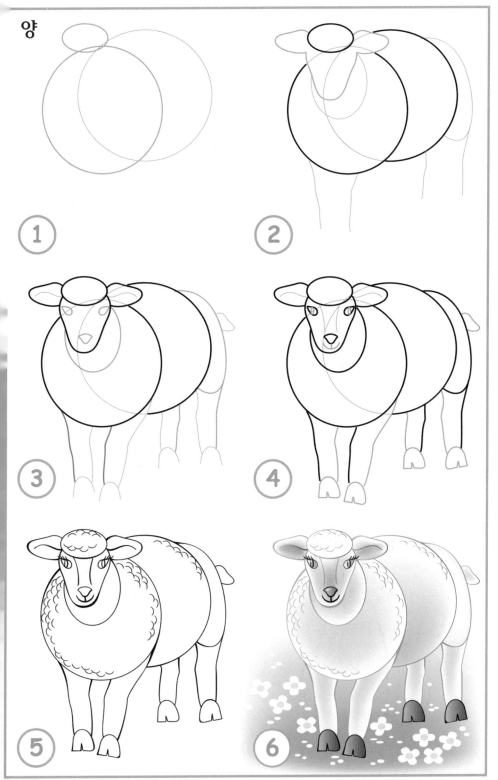

① ② ③ ④ ⑤ ⑥

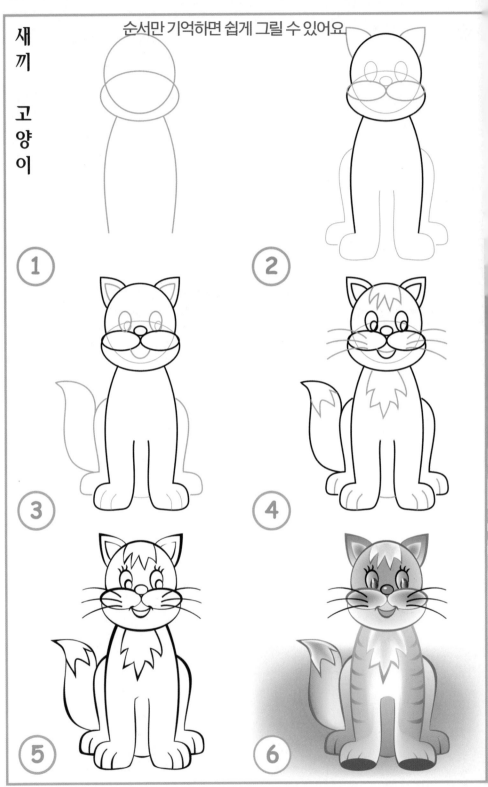

새
끼

고
양
이

햄스터

순서만 기억하면 쉽게 그릴 수 있어요

① ② ③ ④ ⑤ ⑥

사자

여러 가지 표정을 그려 봐요!

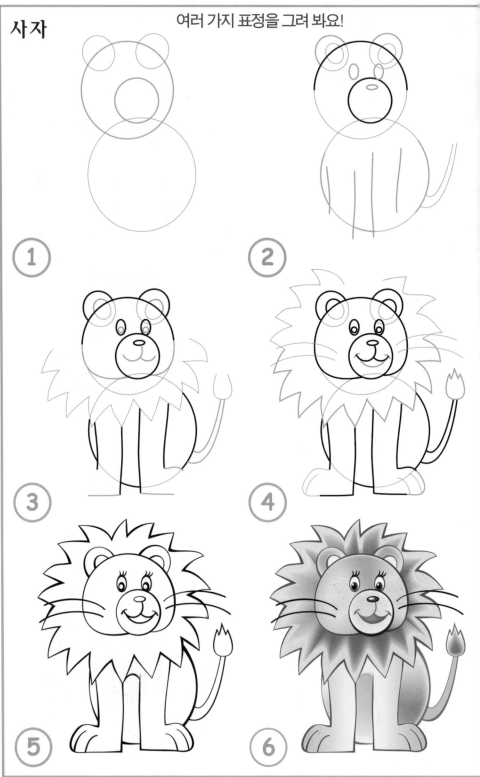

① ② ③ ④ ⑤ ⑥

20

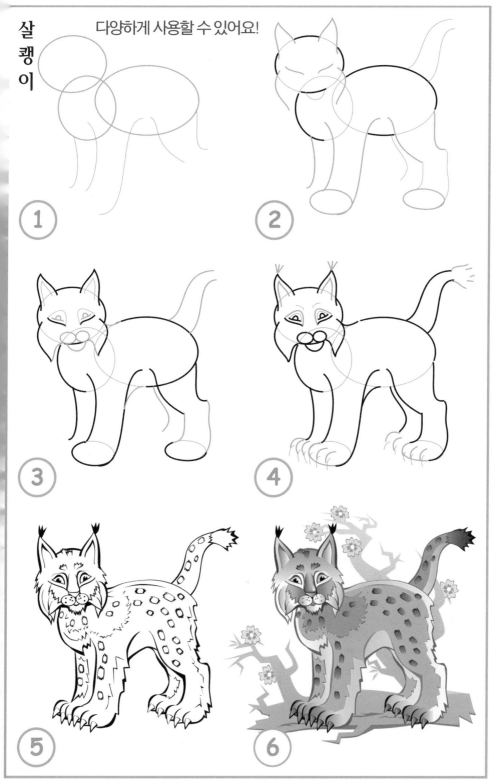

살
쾡
이

다양하게 사용할 수 있어요!

① ② ③ ④ ⑤ ⑥

21

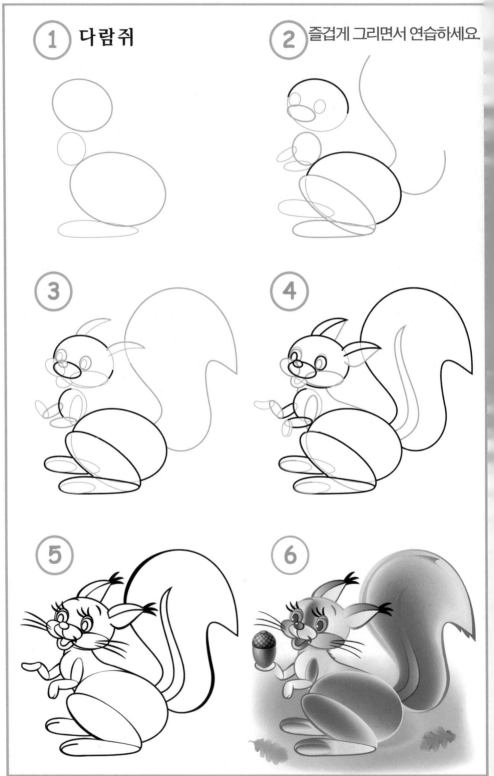

① 다람쥐

여러 가지 표정을 그려 봐요!

고양이

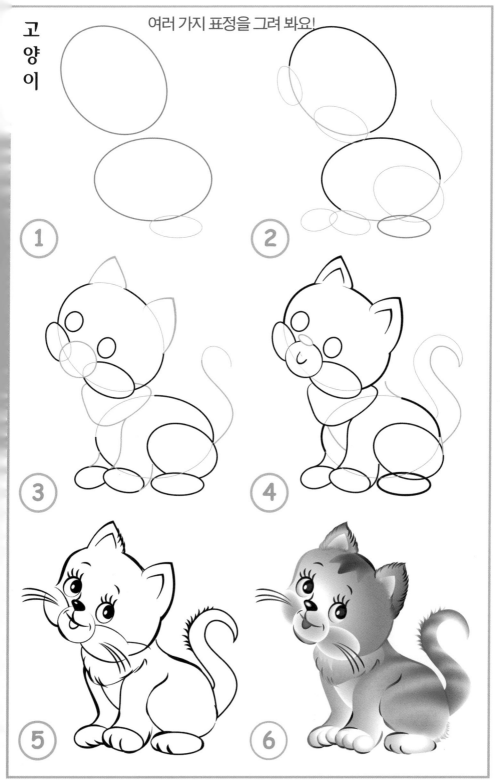

23

토끼

모양을 파악하는 것이 중요합니다.

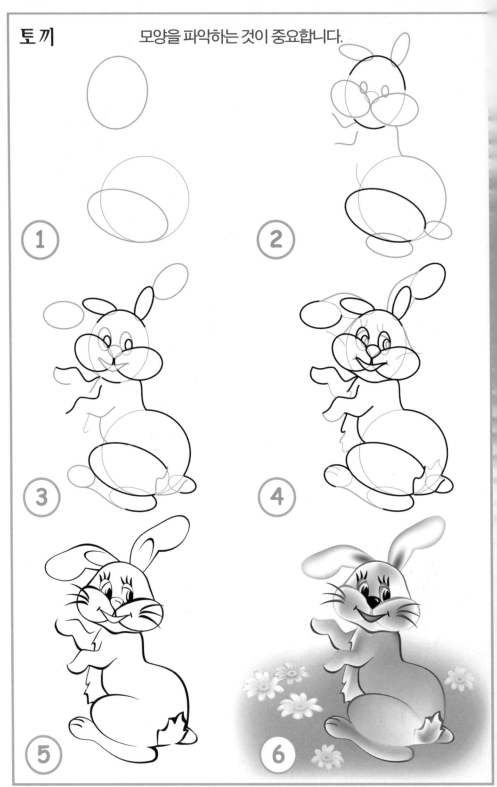

고슴도치

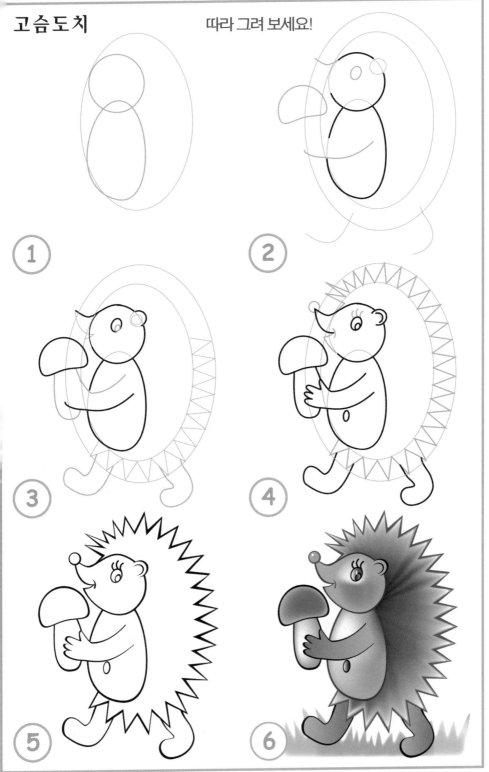

돼지

모양을 파악하는 것이 중요합니다.

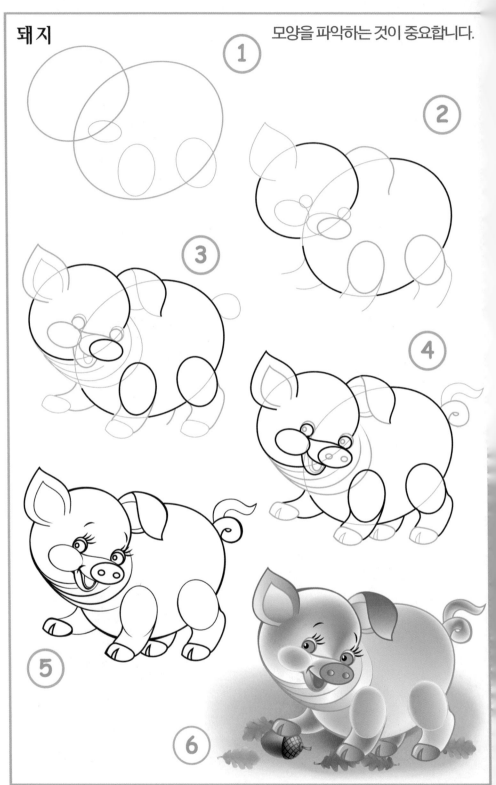

토끼

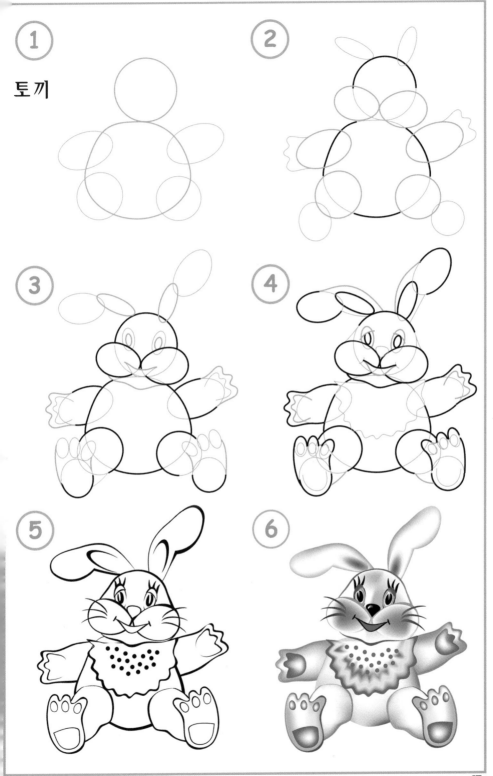

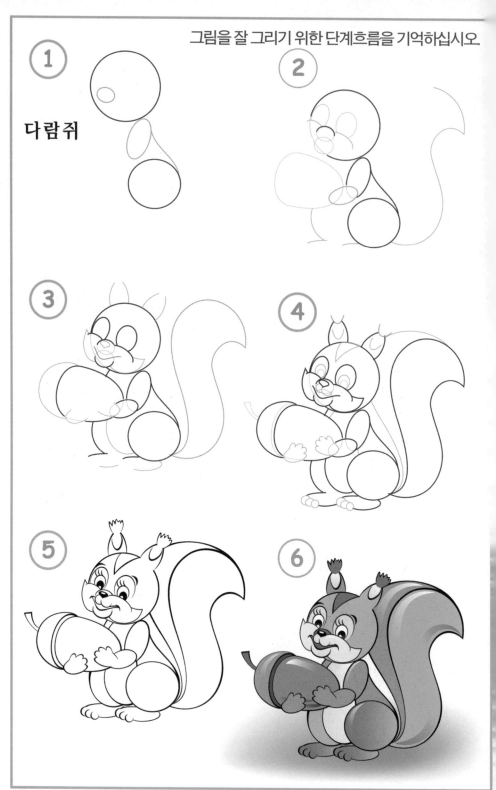

그림을 잘 그리기 위한 단계흐름을 기억하십시오

다람쥐

기본을 연습했으면 다양하게 도전하세요!

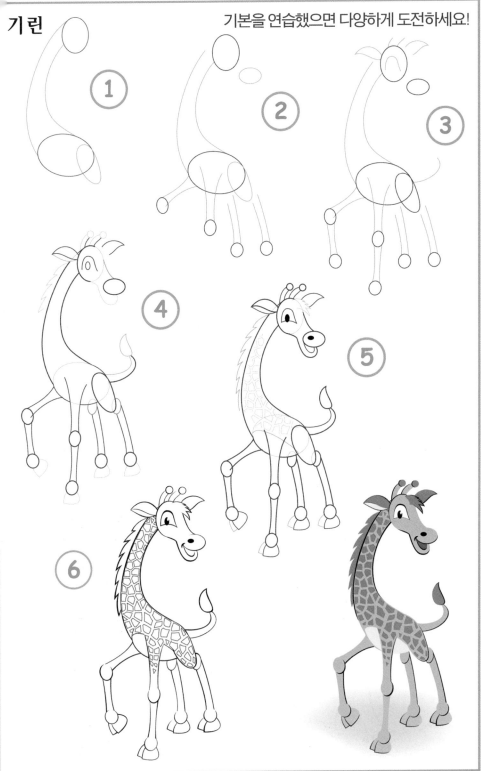

그림을 잘 그리기 위한 단계흐름을 기억하십시오

토끼

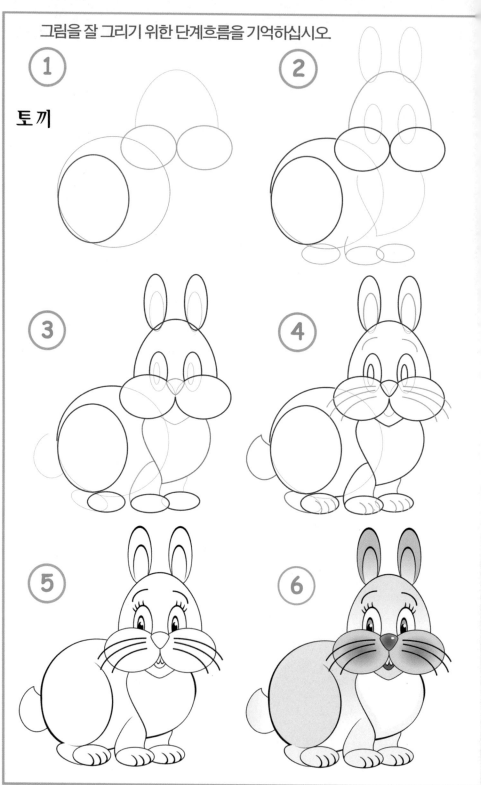

기본을 연습했으면 다양하게 도전하세요!

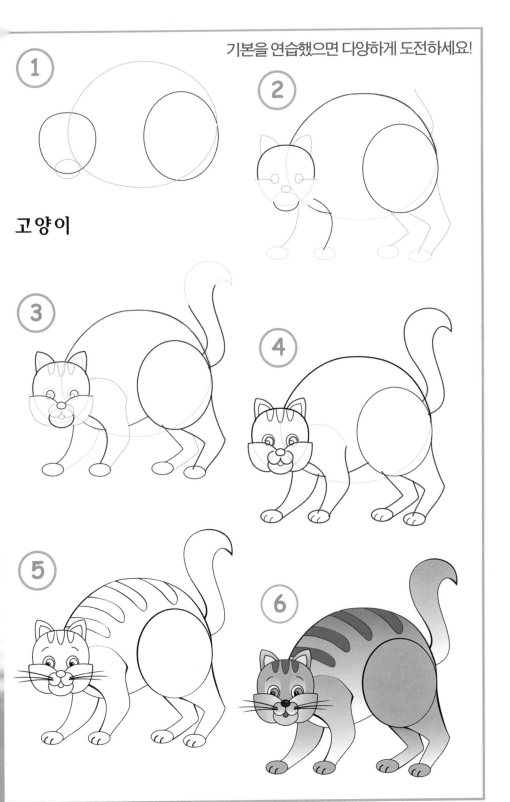

고양이

고양이

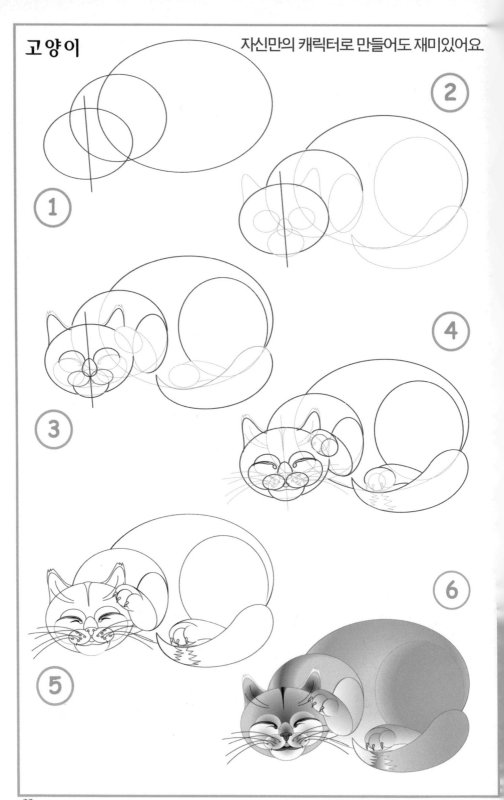

자신만의 캐릭터로 만들어도 재미있어요

기본 모양을 기억하면 자신이 좋아하는 그림으로 변화를 줄 수 있어요

고양이

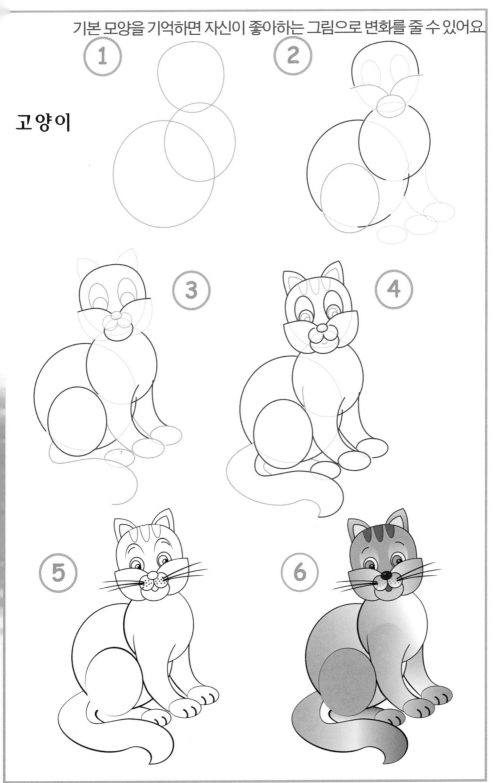

캥거루

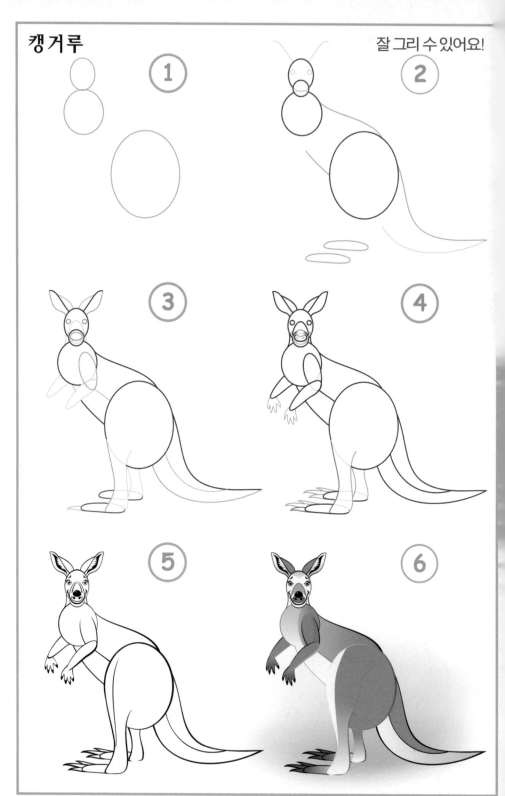

여우

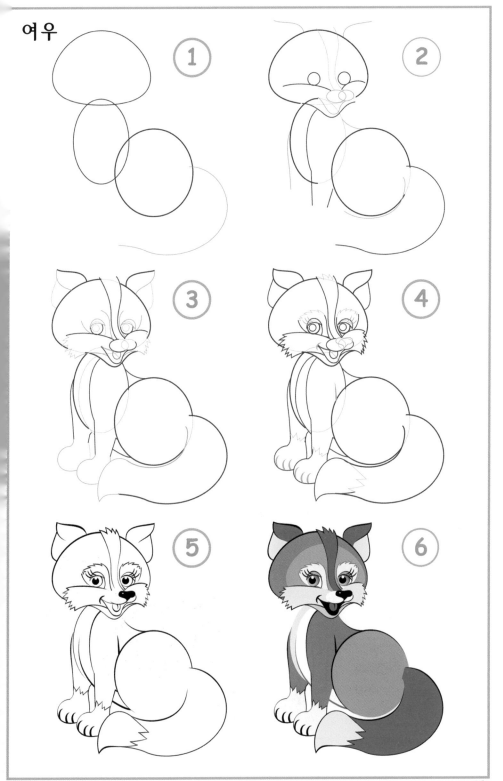

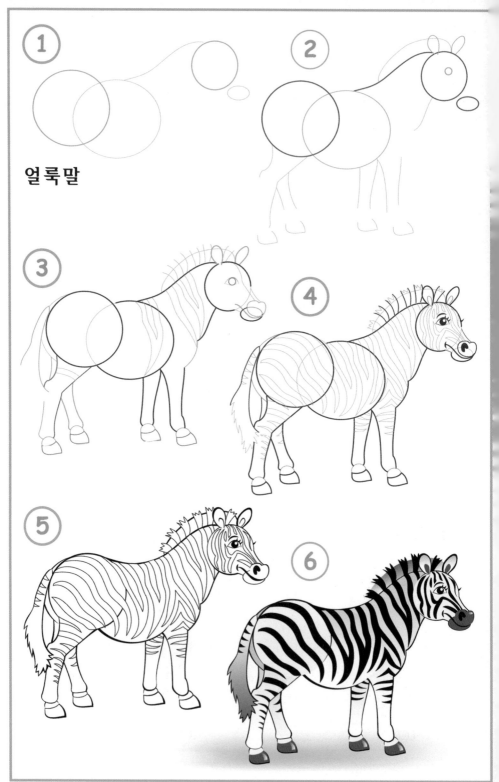

얼룩말

원숭이

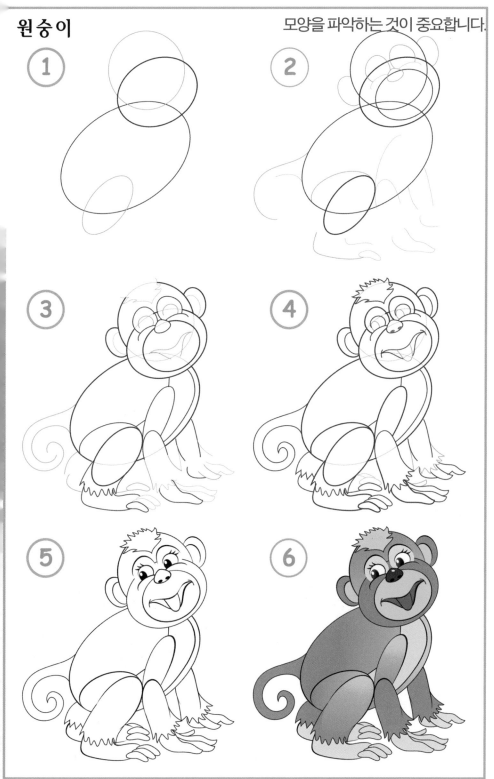

곰

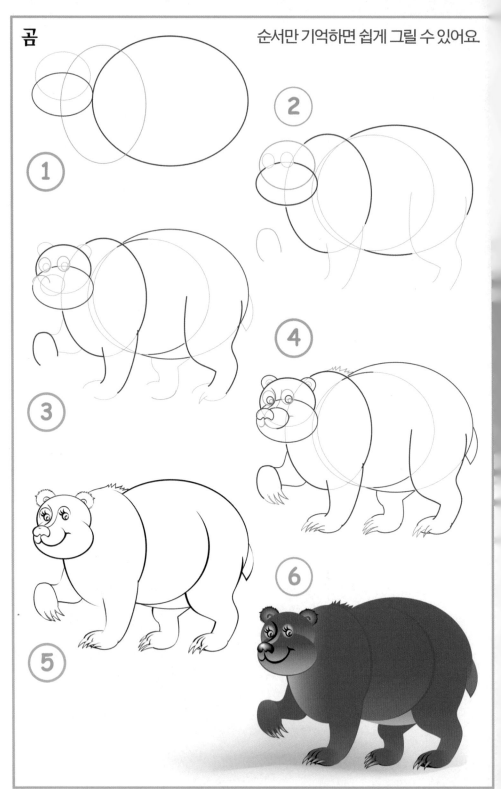

하마

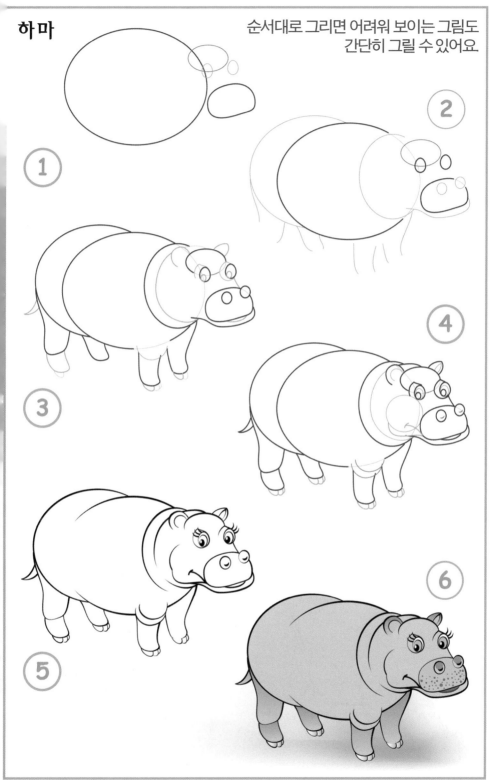

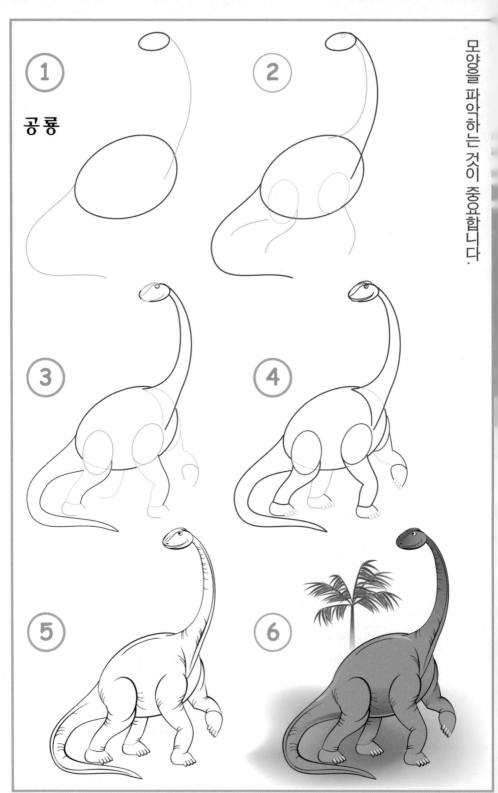

공룡

달팽이

그림을 잘 그리기 위한
단계흐름을 기억하십시오

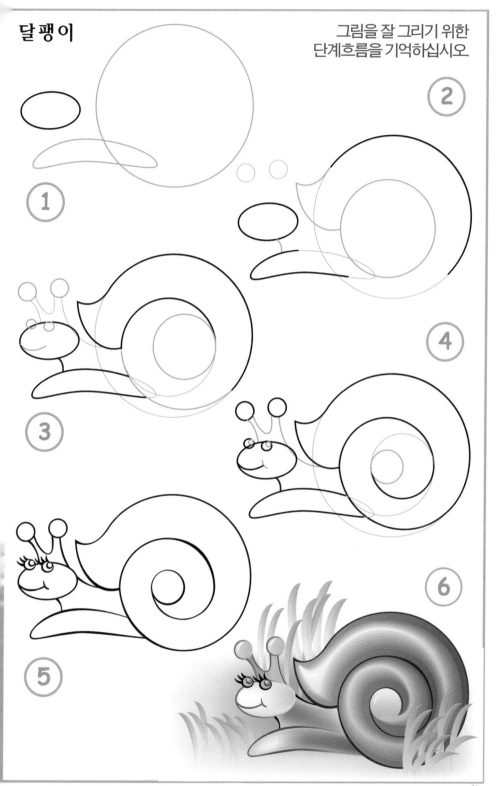

개미핥기

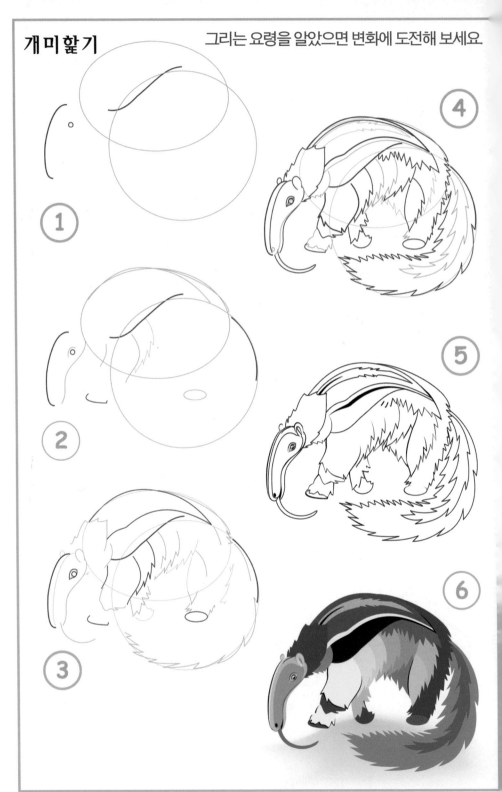

① 양
②
③
④
⑤
⑥

거위

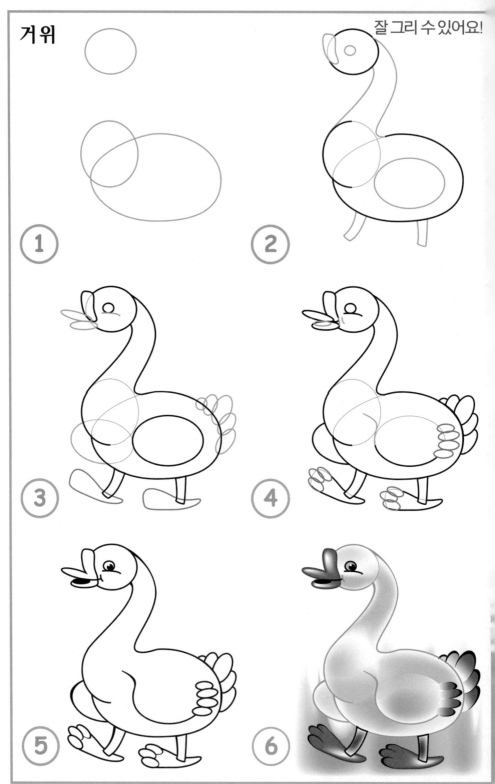

① ② ③ ④ ⑤ ⑥

수탉

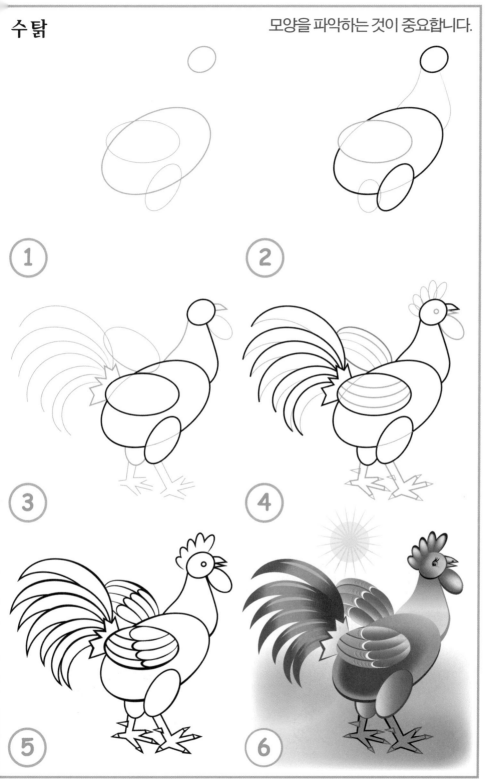

고슴도치

순서대로 그리면 어려워 보이는 그림도
간단히 그릴 수 있어요

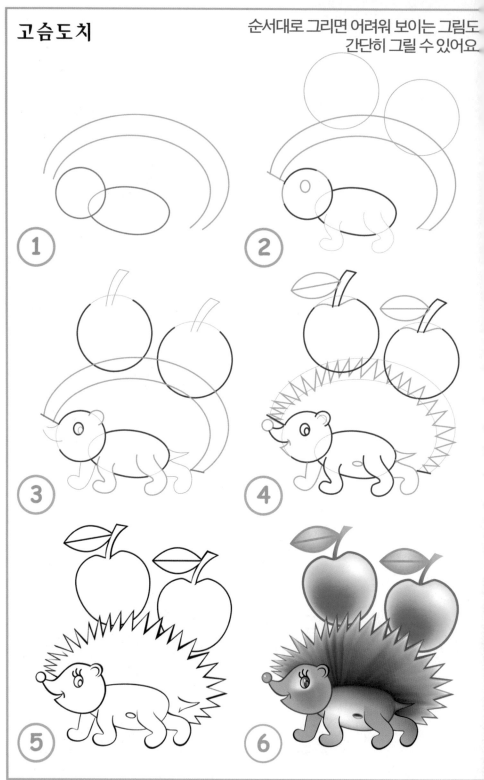

46

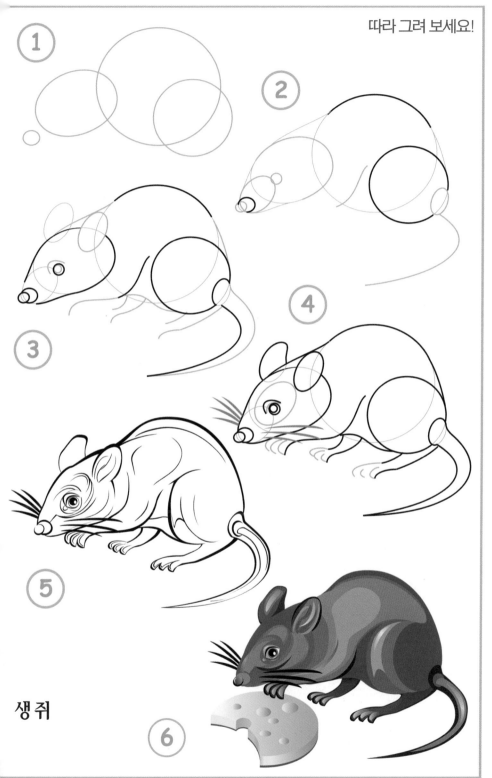

① ② ③ ④ ⑤ ⑥

생 쥐

따라 그려 보세요!

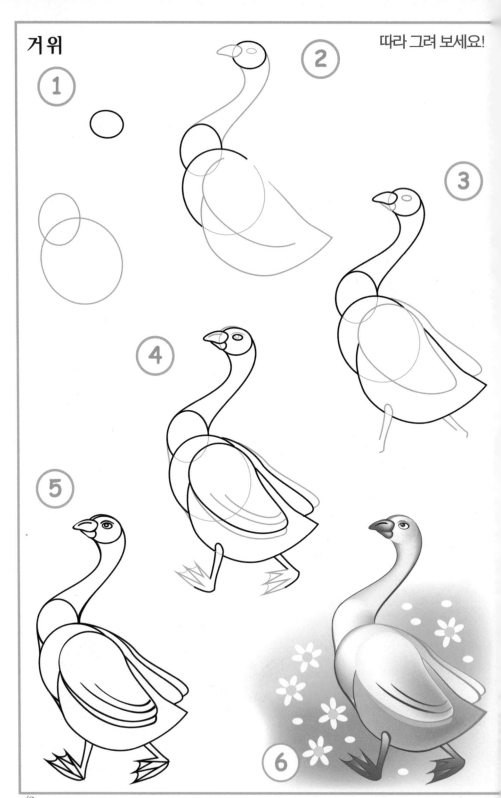

오리

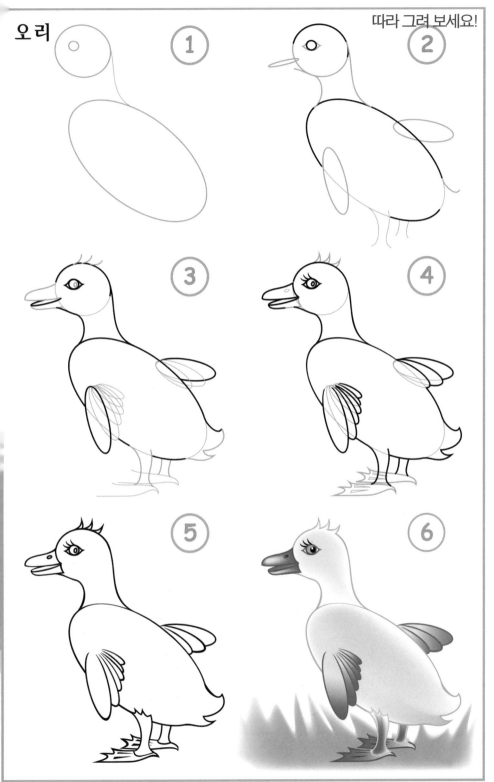

족제비

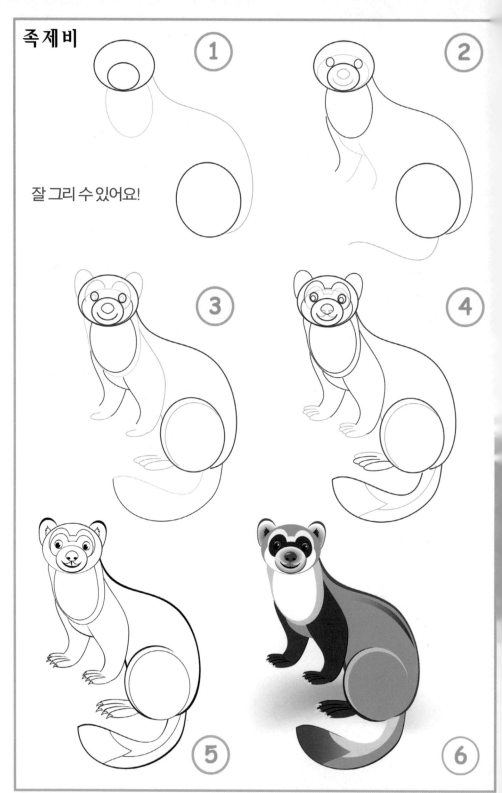

잘 그리 수 있어요!

50

우리와 친숙한

식물,
나뭇잎,
야채

컷으로

그려보세요!

파인애플

① ② ③ ④ ⑤ ⑥

선
인
장

즐겁게 그리면서 연습하세요

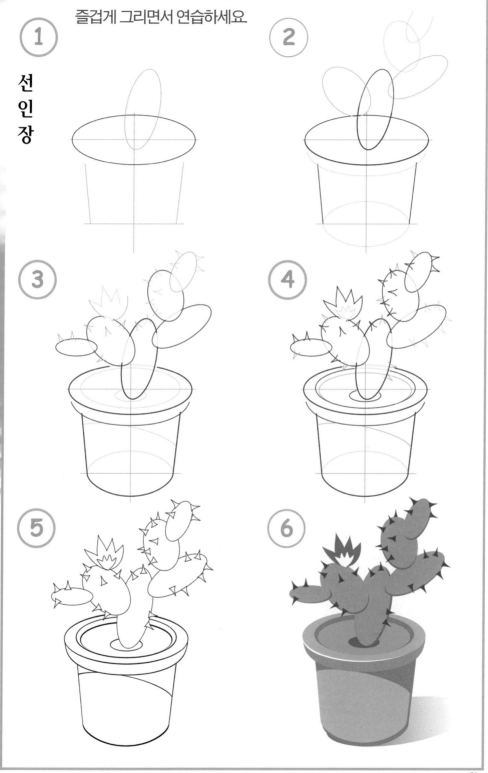

53

화려한 소품을 포인트로 삽입하세요!

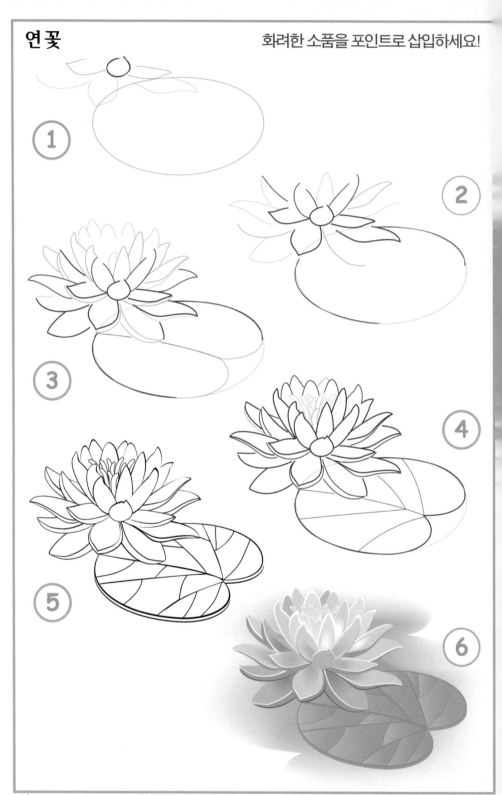

꽃

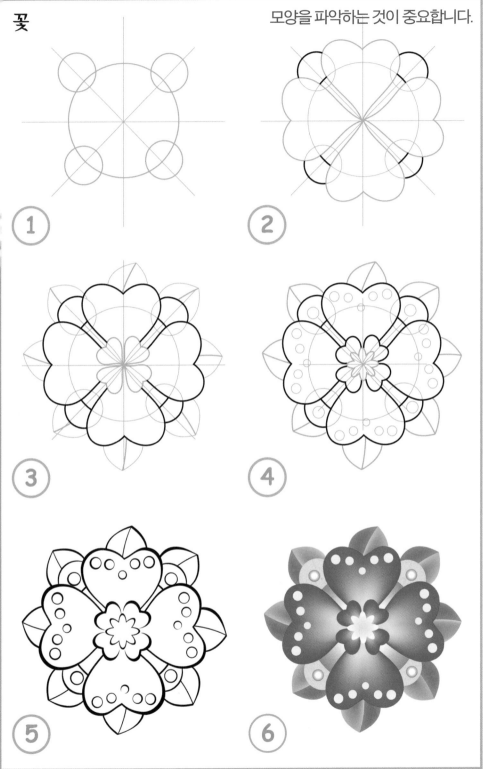

포도잎

잘 그리 수 있어요!

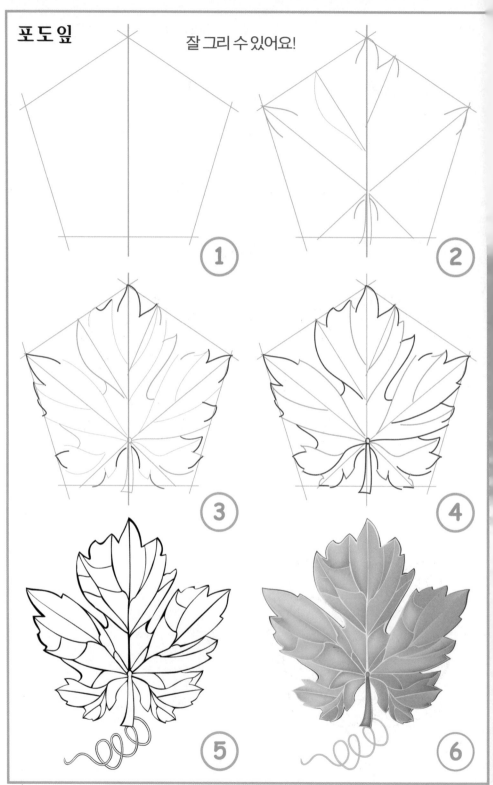

① ② ③ ④ ⑤ ⑥

56

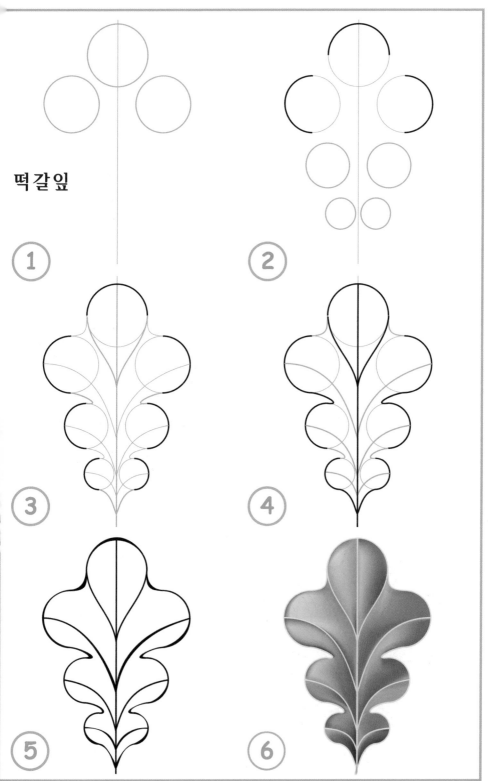

떡갈잎

단풍잎

잘 그리 수 있어요!

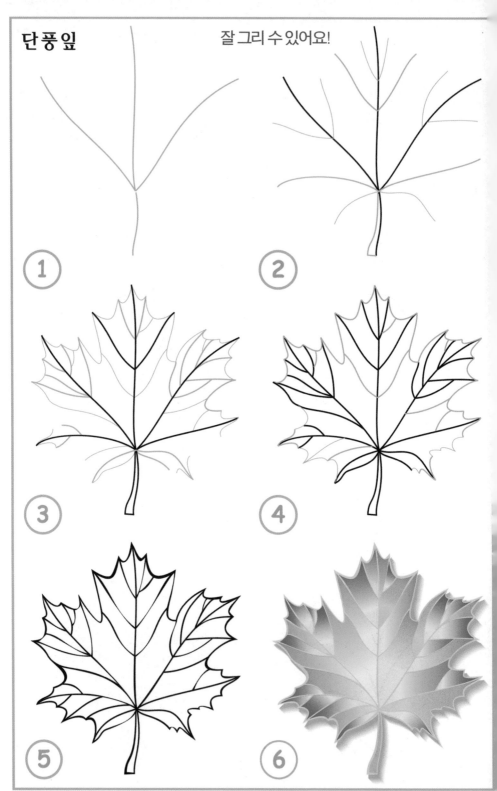

나뭇잎

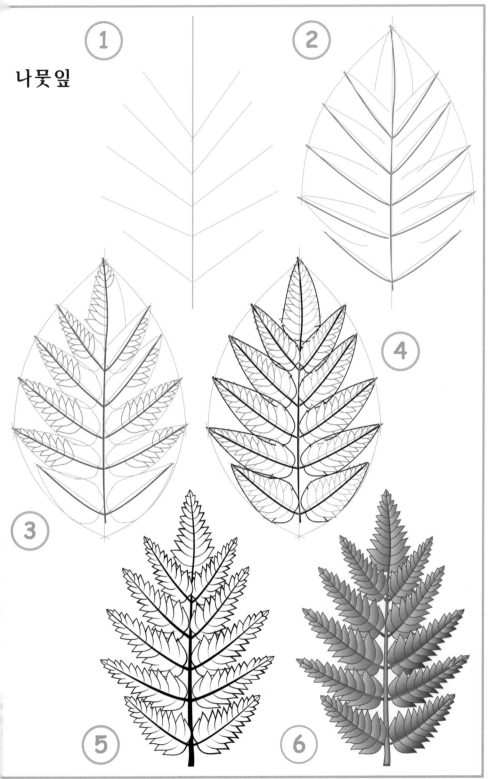

밤나무잎

순서만 기억하면 쉽게 그릴 수 있어요

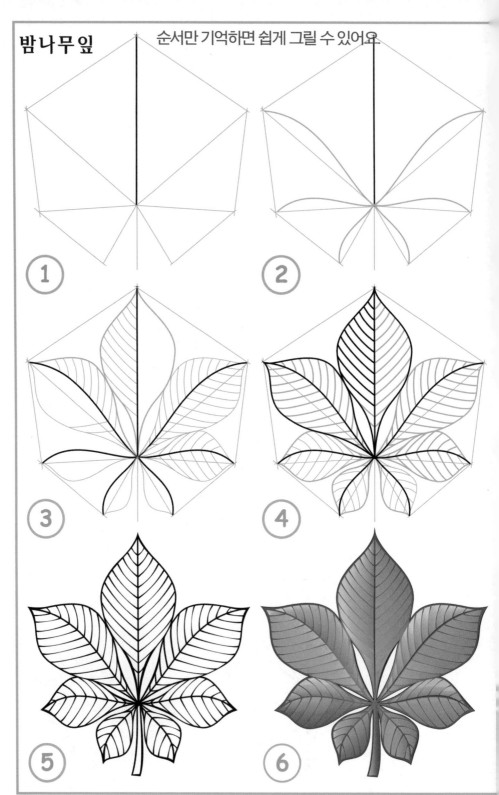

60

참나무잎

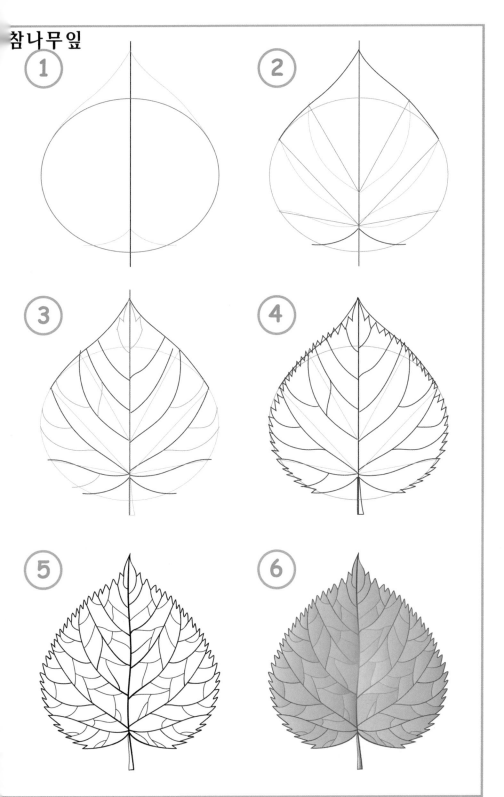

광대버섯

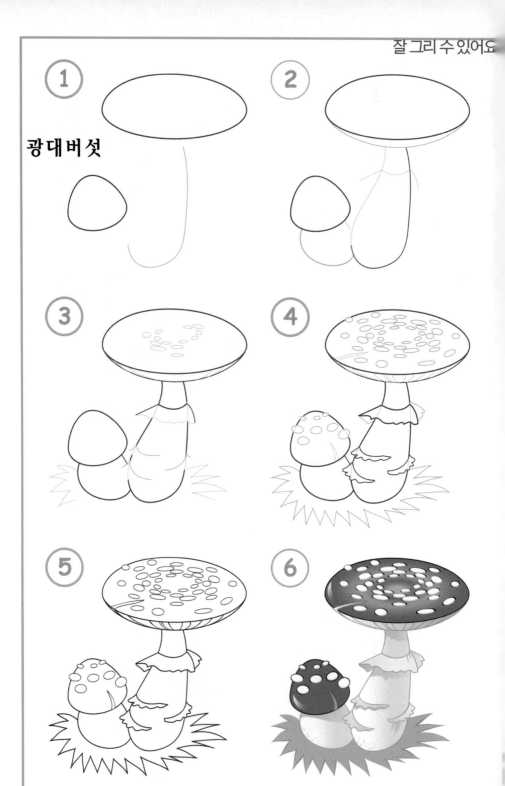

하늘에 떠 있는

새들과

나비들

만나러 가실까요?

사라새

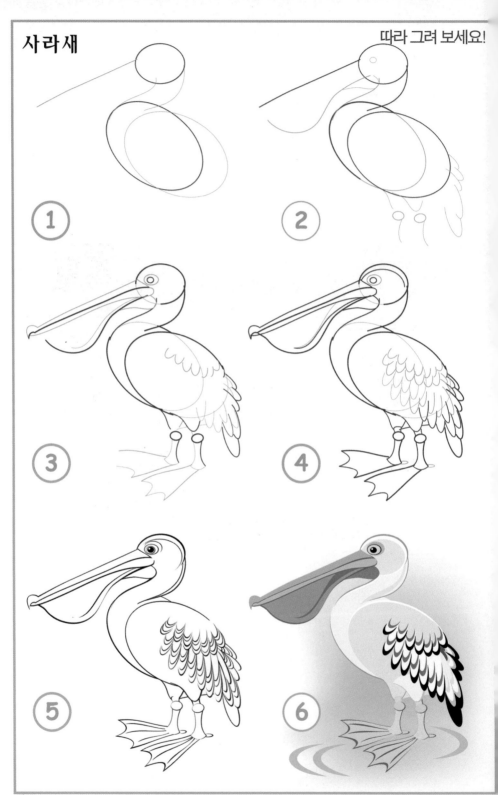

① ② ③ ④ ⑤ ⑥

백조

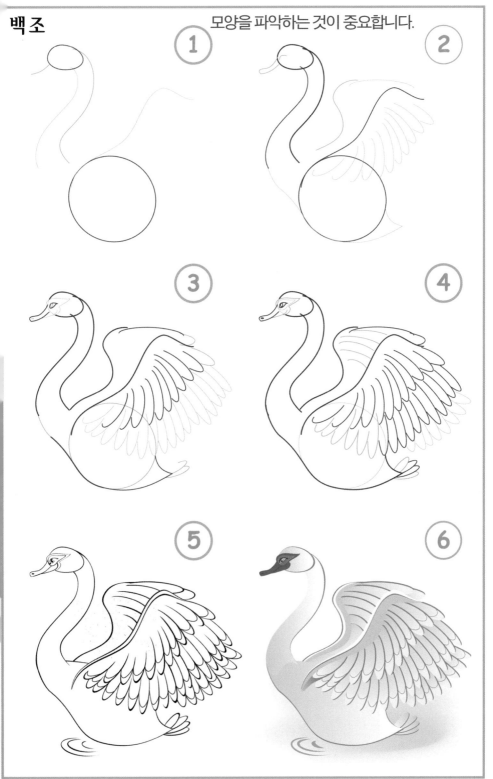

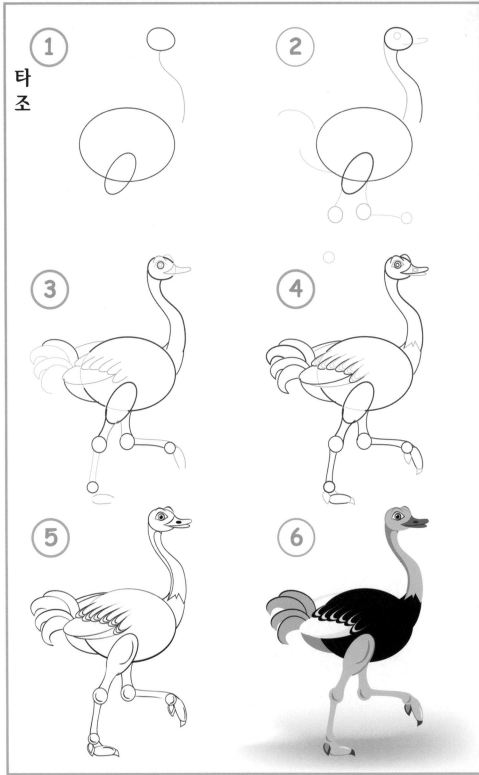

타
조

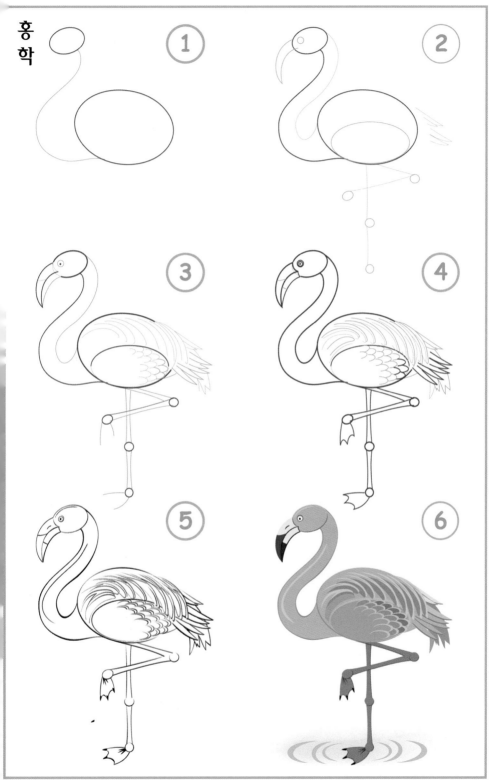

홍학

1 2 3 4 5 6

앵무새

① ② ③ ④ ⑤ ⑥

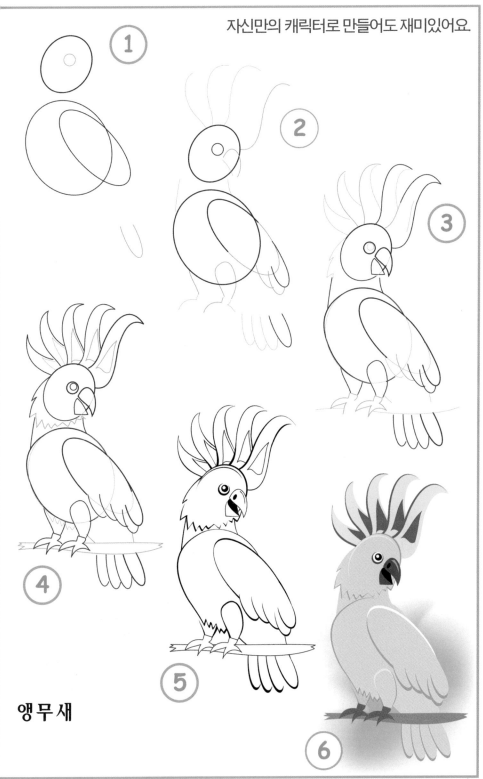

앵무새

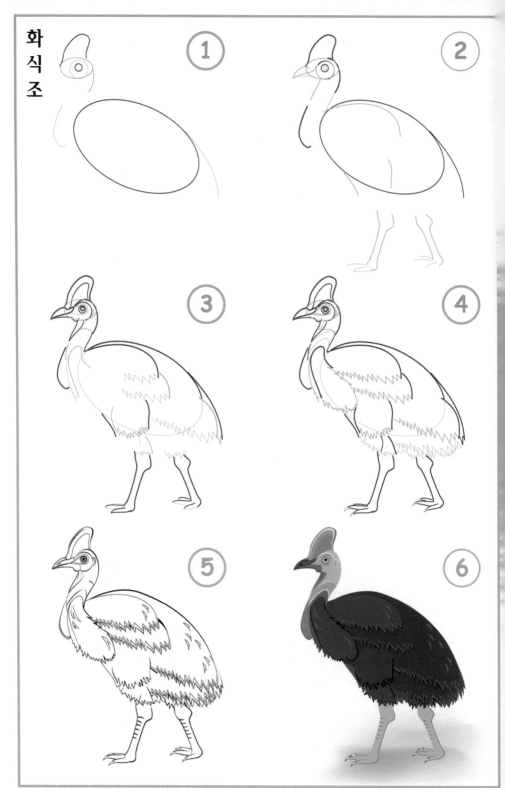

화식조

부
엉
이

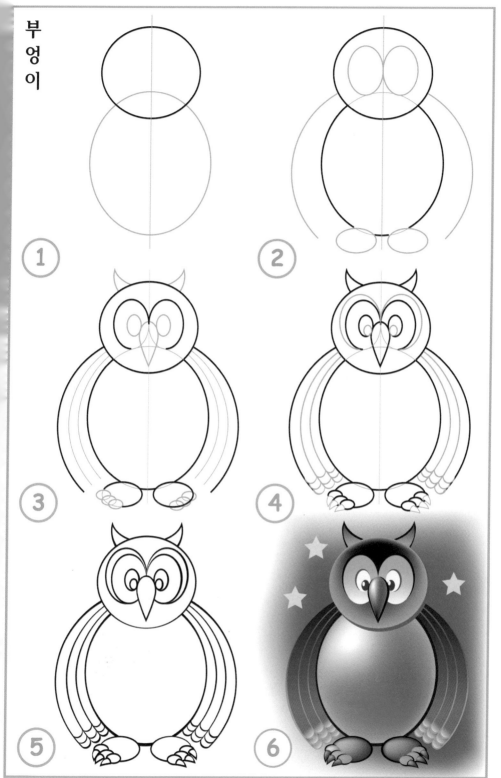

① ② ③ ④ ⑤ ⑥

71

따라 그려 보세요!

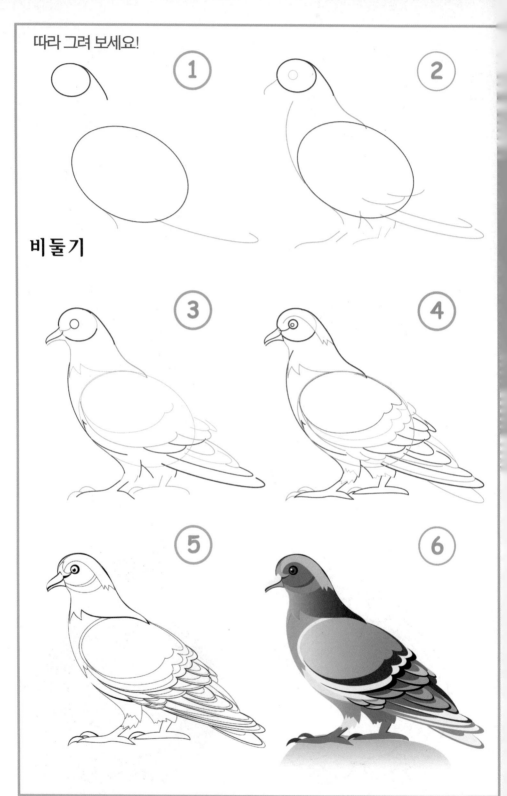

비둘기

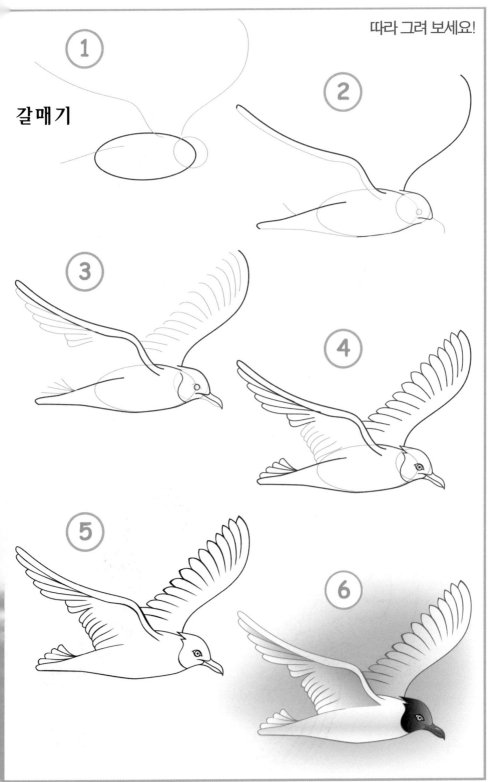

갈매기

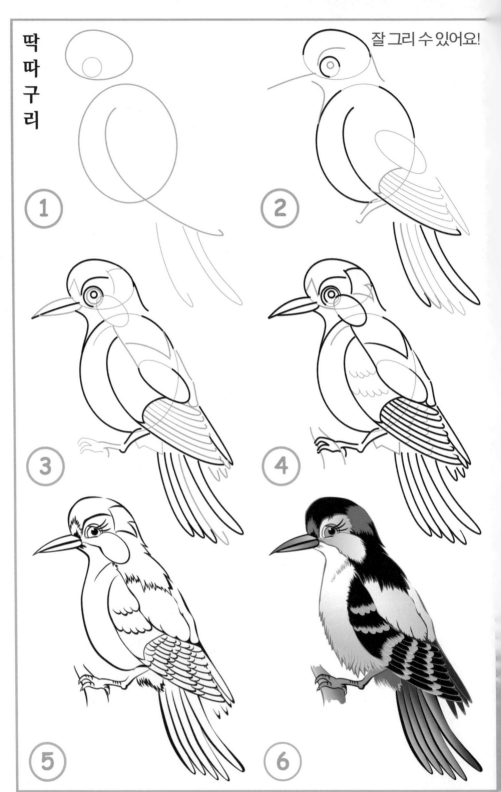

딱따구리

① ② ③ ④ ⑤ ⑥

따라 그려 보세요!

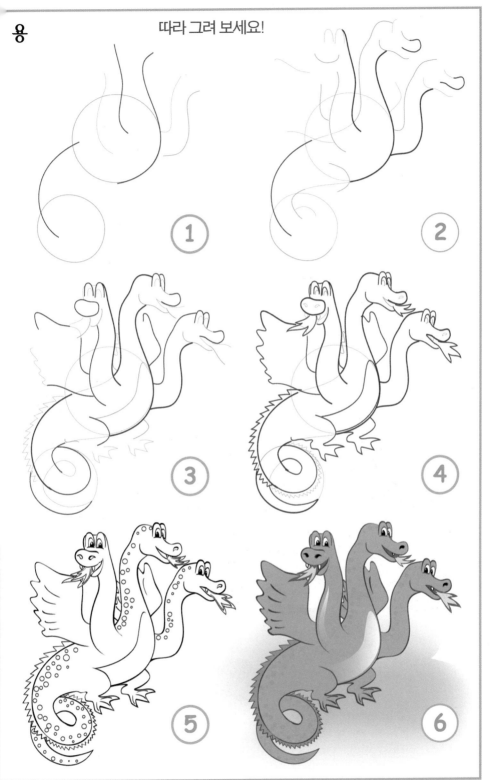

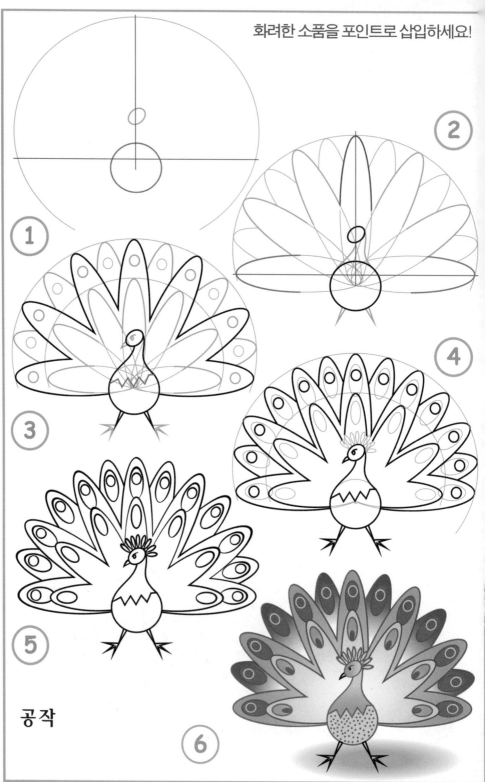

화려한 소품을 포인트로 삽입하세요!

공작

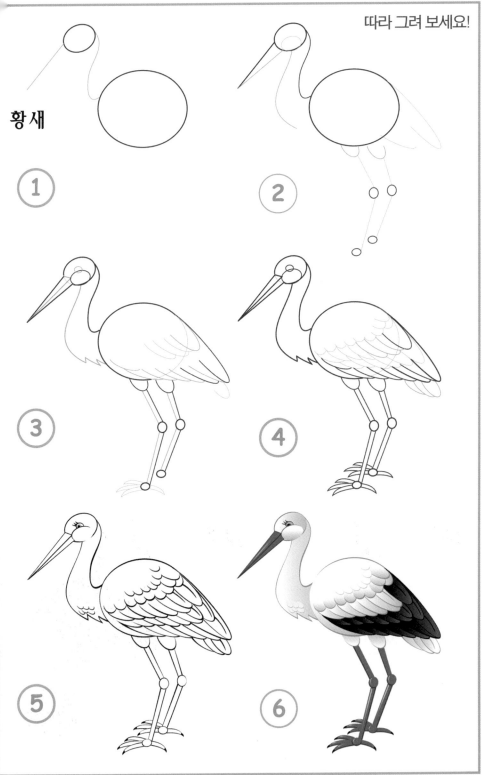

황새

①

②

③

④

⑤

⑥

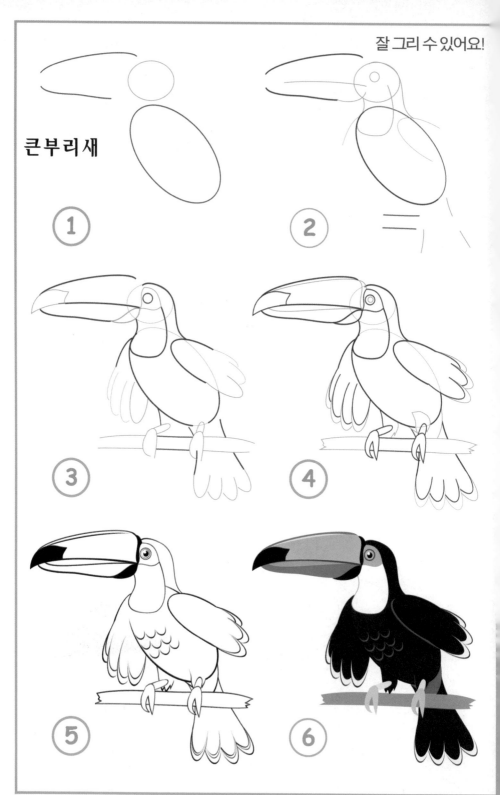

큰부리새

① ② ③ ④ ⑤ ⑥

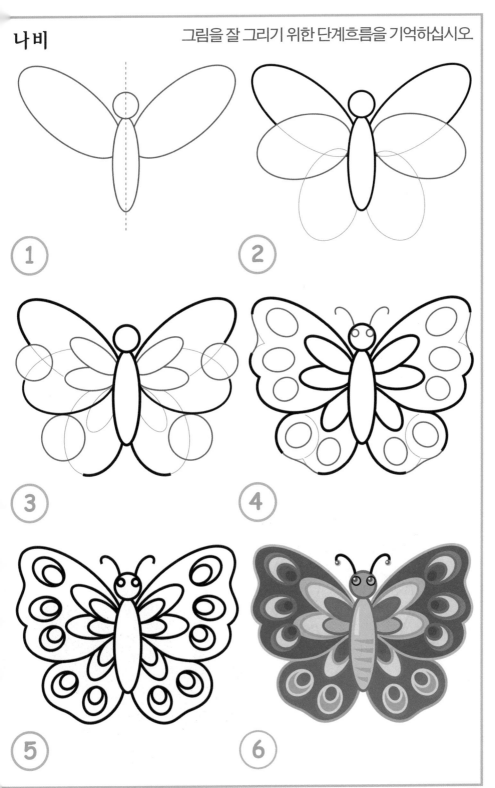

박쥐

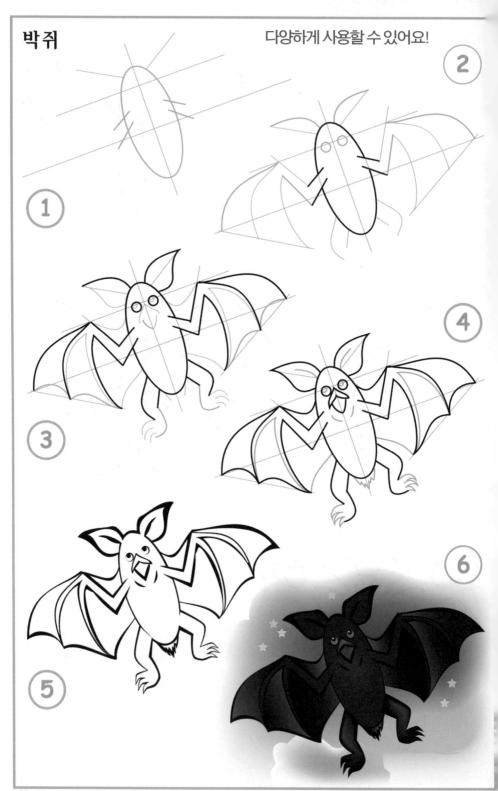

물에서는

누가 살고 있나요?

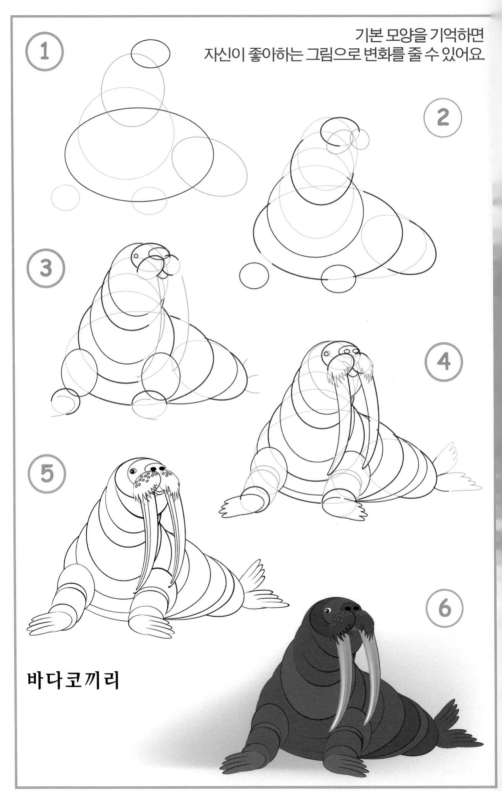

기본 모양을 기억하면
자신이 좋아하는 그림으로 변화를 줄 수 있어요

바다코끼리

상어

자신만의 캐릭터로 만들어도 재미있어요

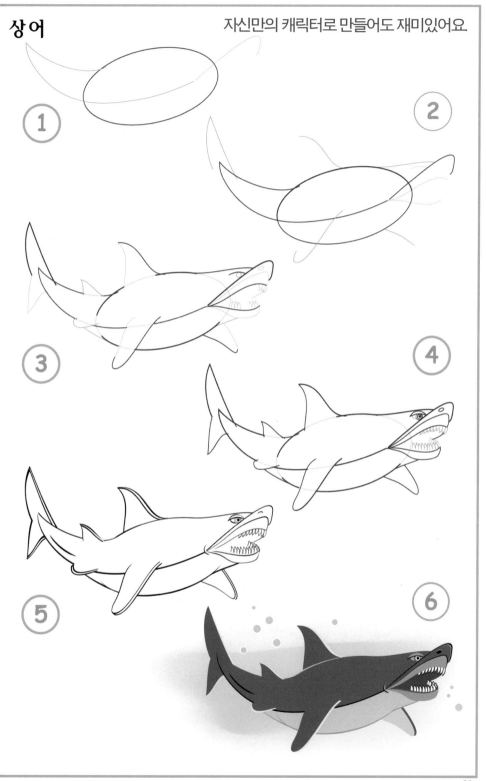

83

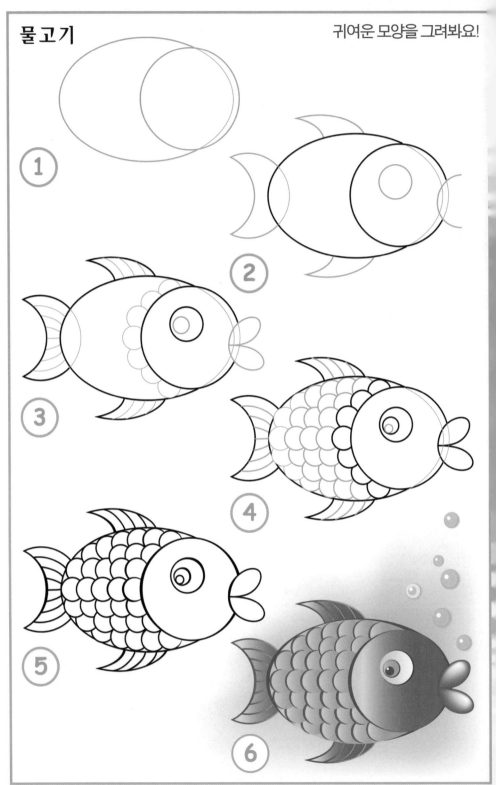

물고기

1

2

3

4

5

6

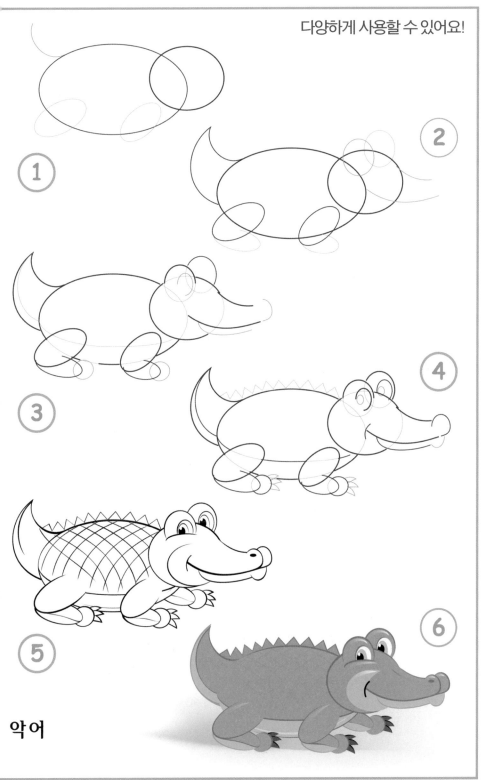

악어

펭귄

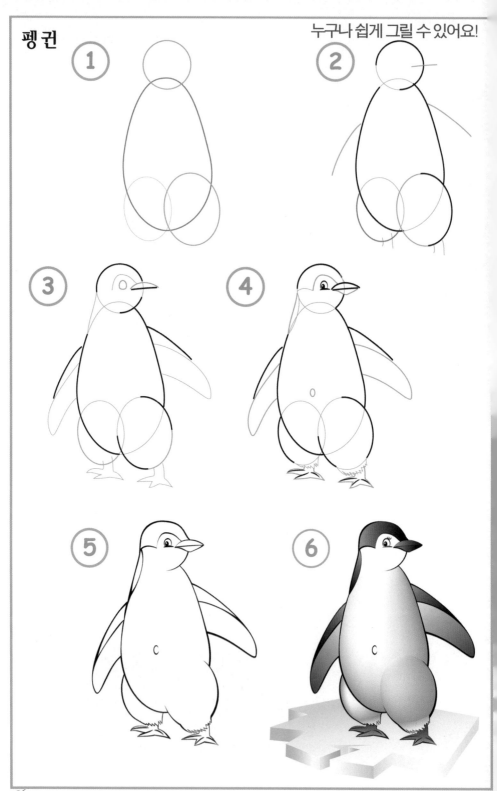

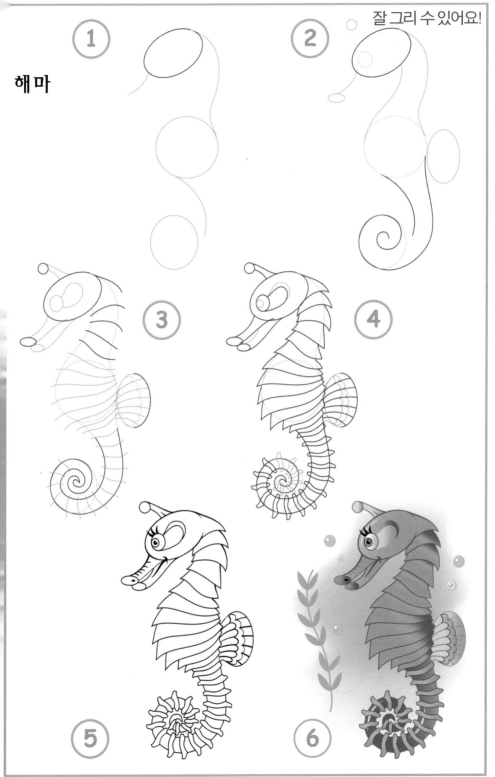

해마

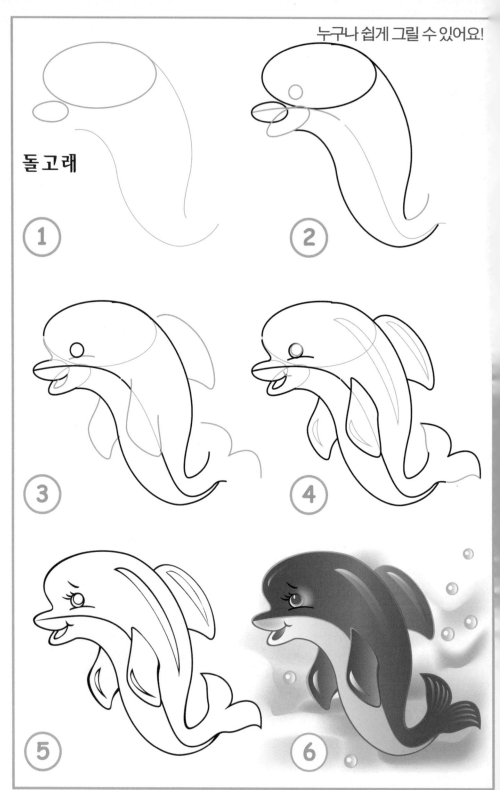

누구나 쉽게 그릴 수 있어요!

돌고래

① ② ③ ④ ⑤ ⑥

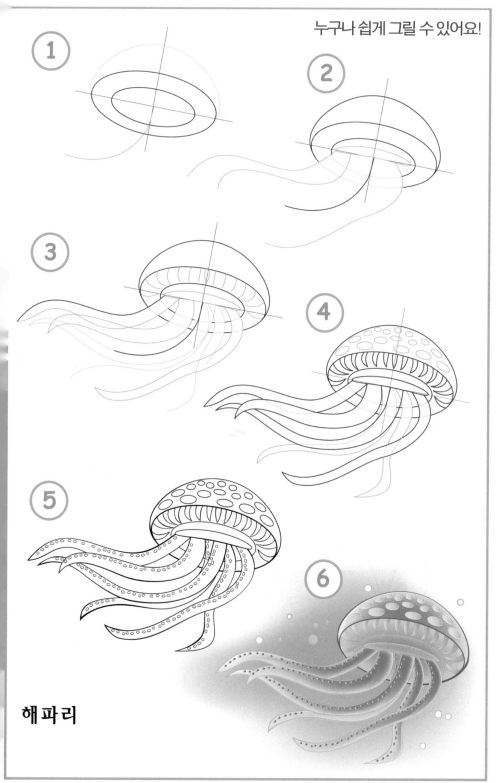

누구나 쉽게 그릴 수 있어요!

해파리

돌고래

① ② ③ ④ ⑤ ⑥

게

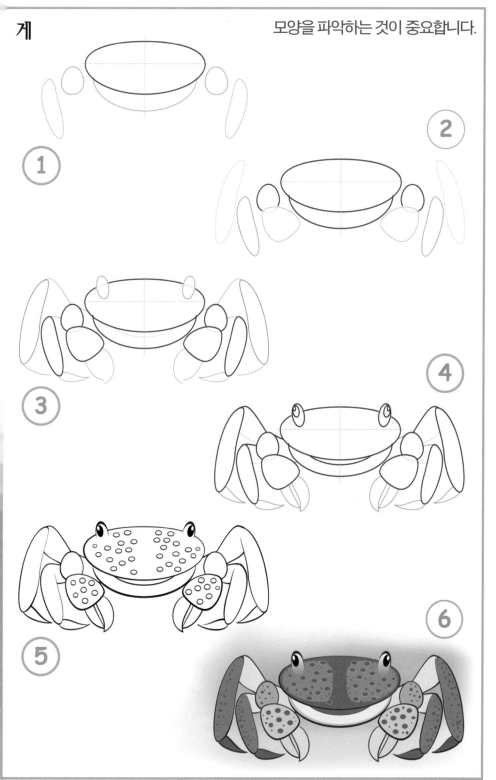

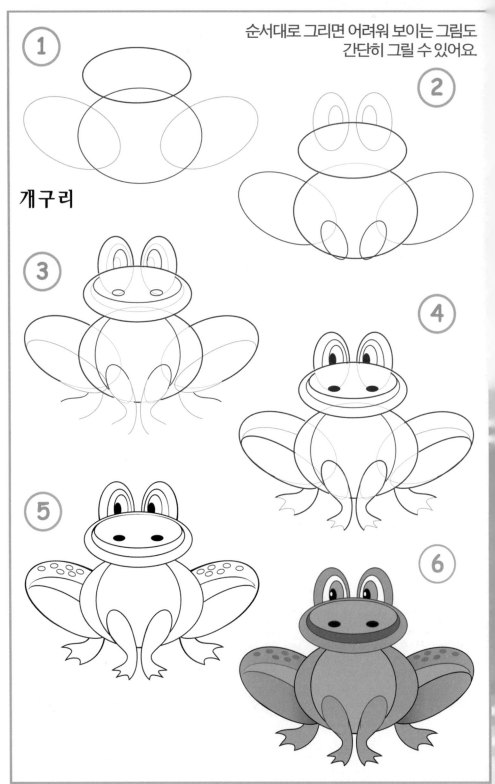

순서대로 그리면 어려워 보이는 그림도
간단히 그릴 수 있어요

개구리

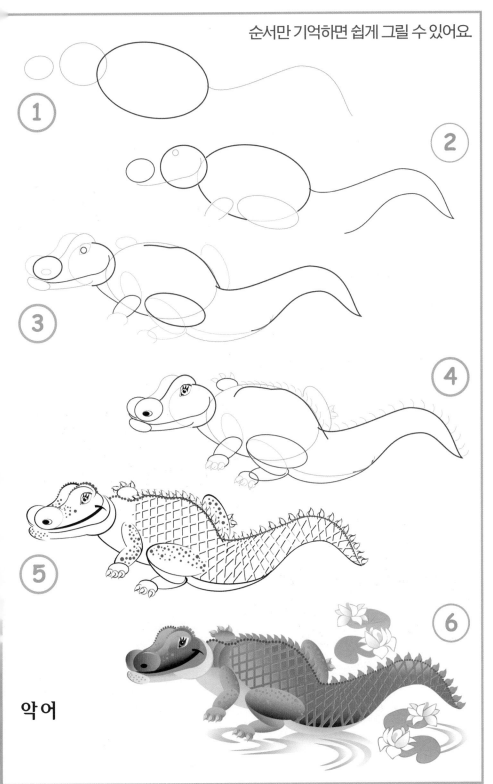

순서만 기억하면 쉽게 그릴 수 있어요

① ② ③ ④ ⑤ ⑥

악어

거북

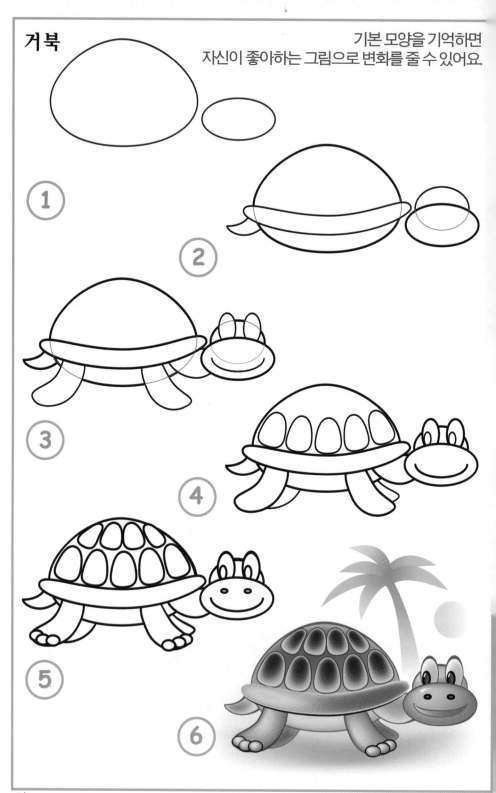

바닷가재

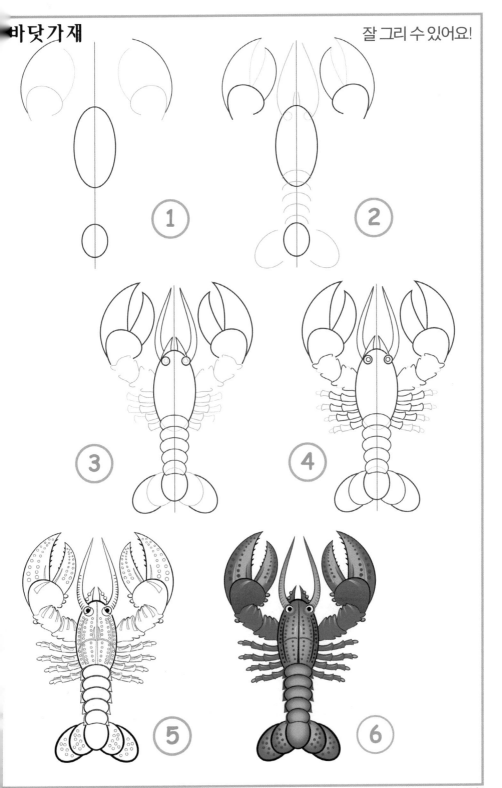

비버

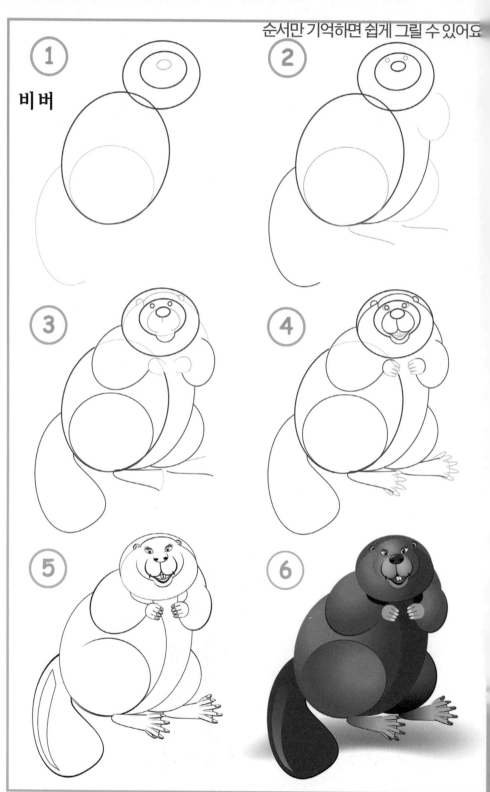

우리가 만든

탈 것들은

무엇이 있나요?

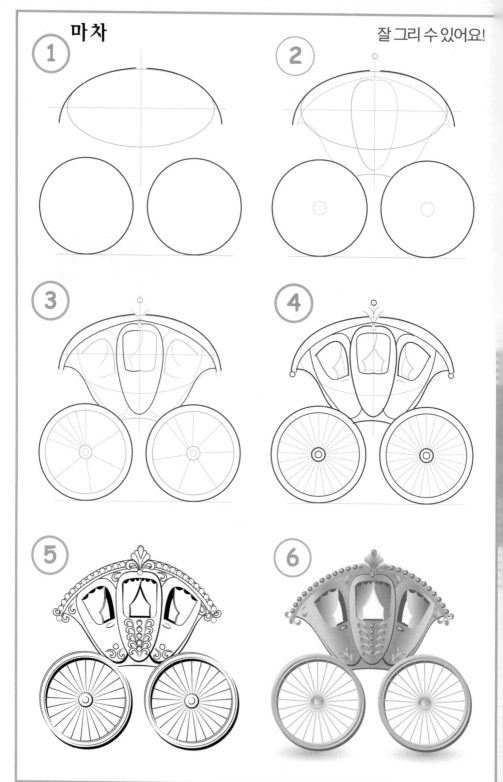

마차

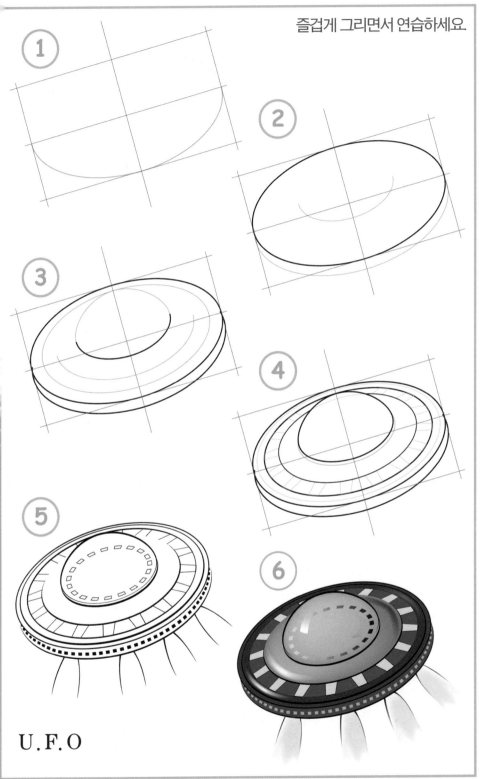

U.F.O

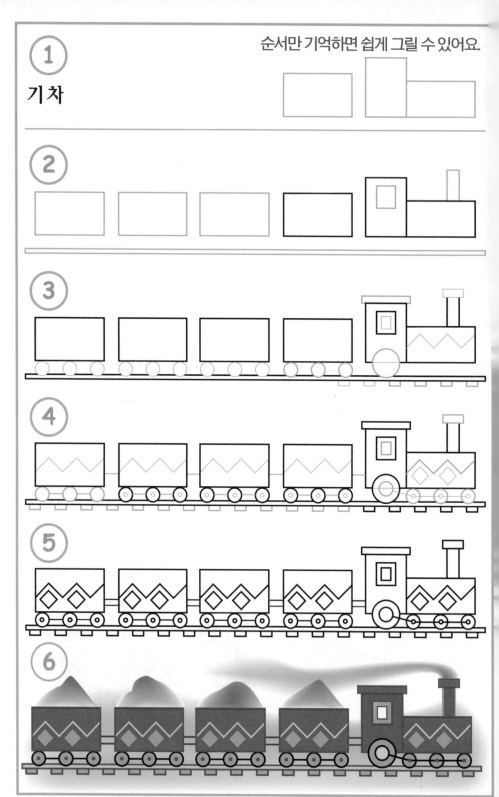

① **기차**

순서만 기억하면 쉽게 그릴 수 있어요

②

③

④

⑤

⑥

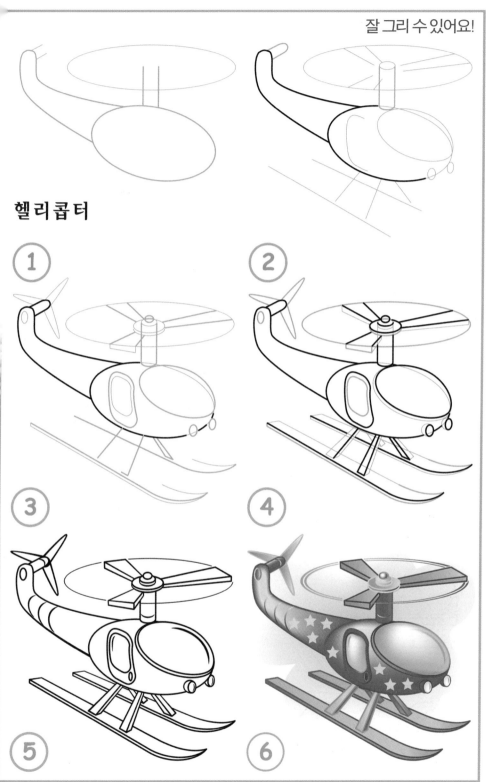

헬리콥터

유모차

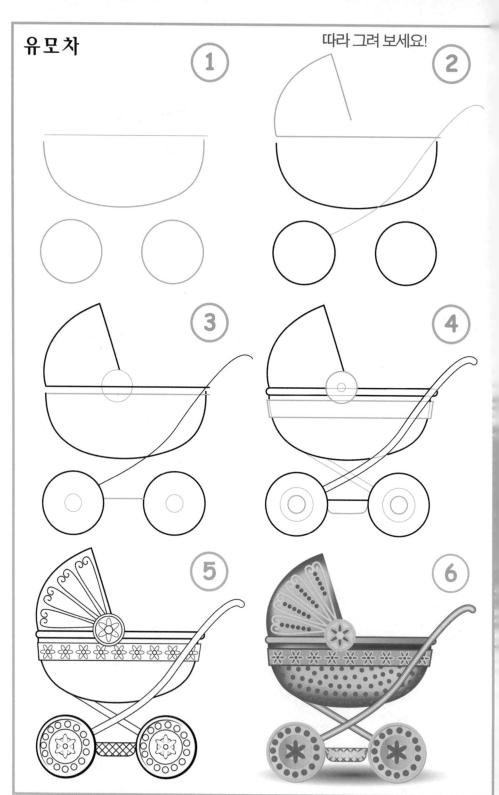

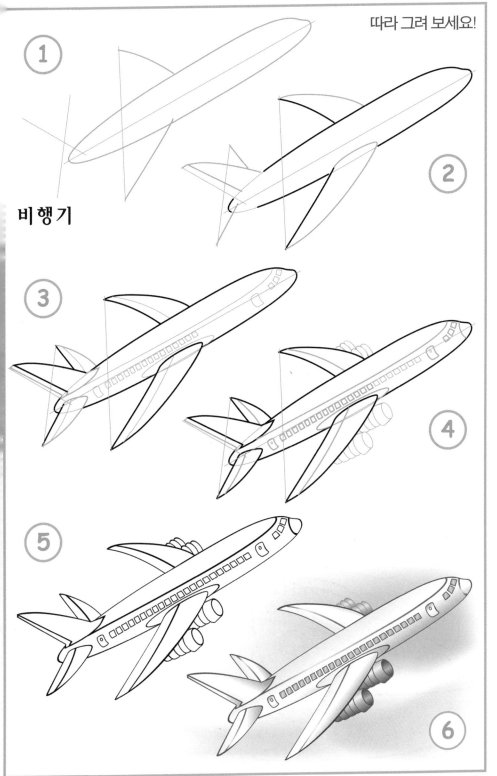

비행기

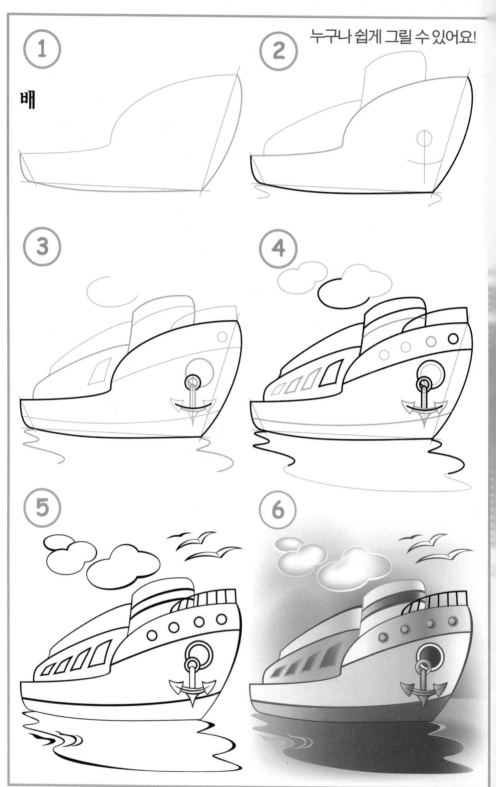

배

기관차

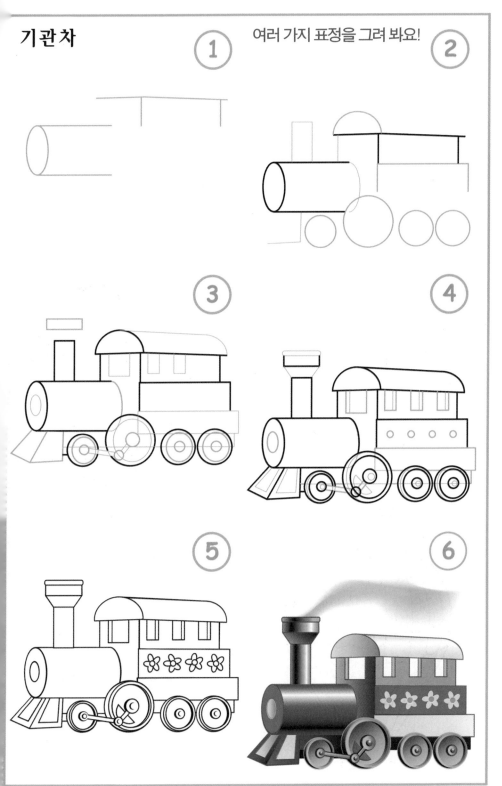

여러 가지 표정을 그려 봐요!

열
기
구

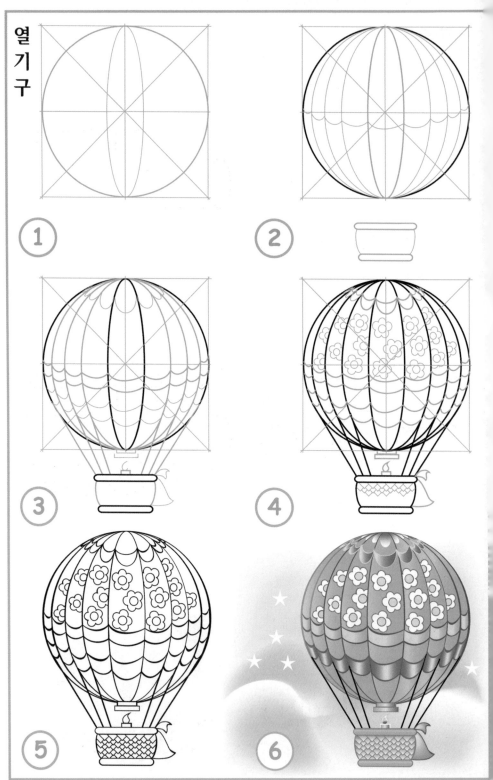

자 전 거

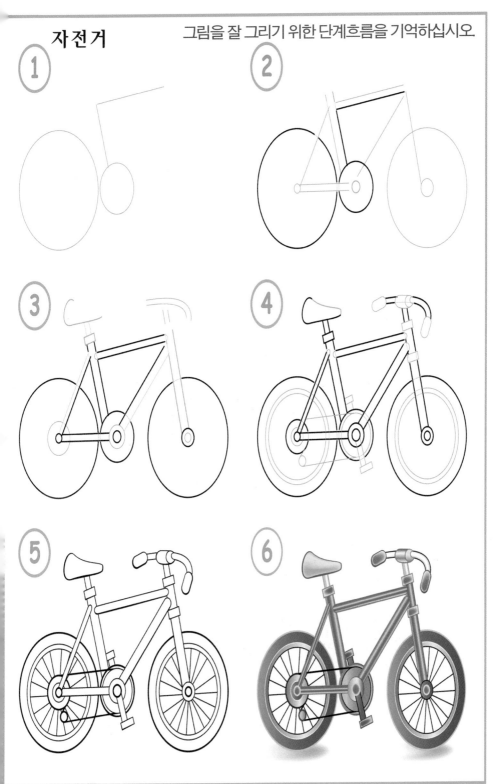

덤프트럭

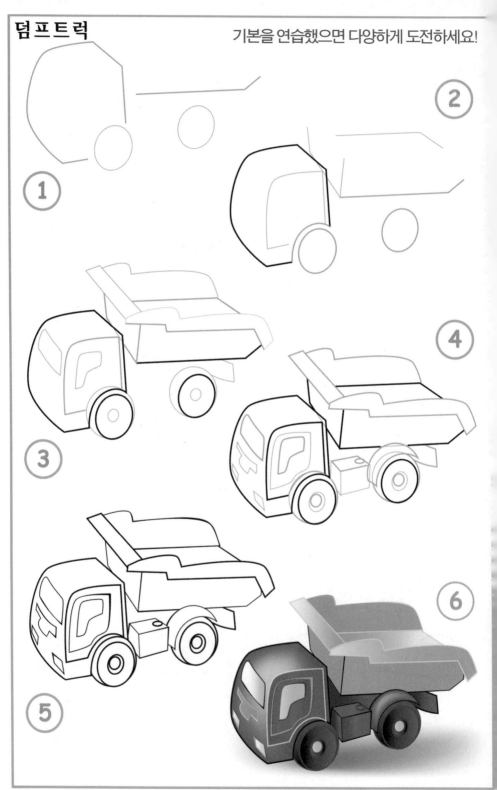

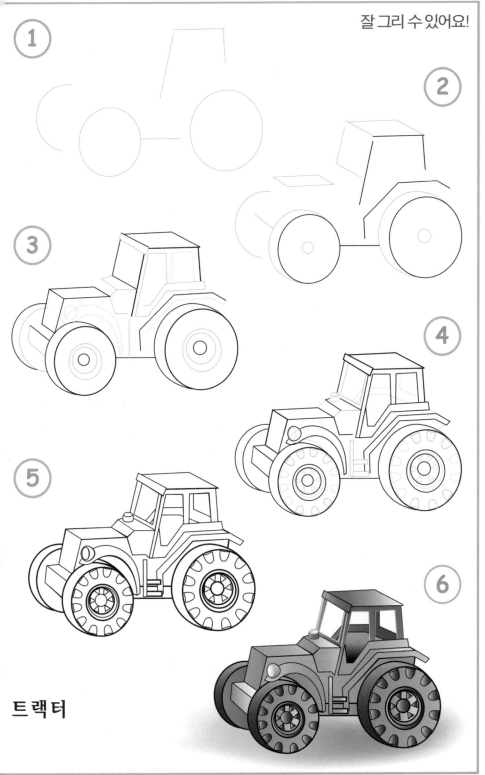

트랙터

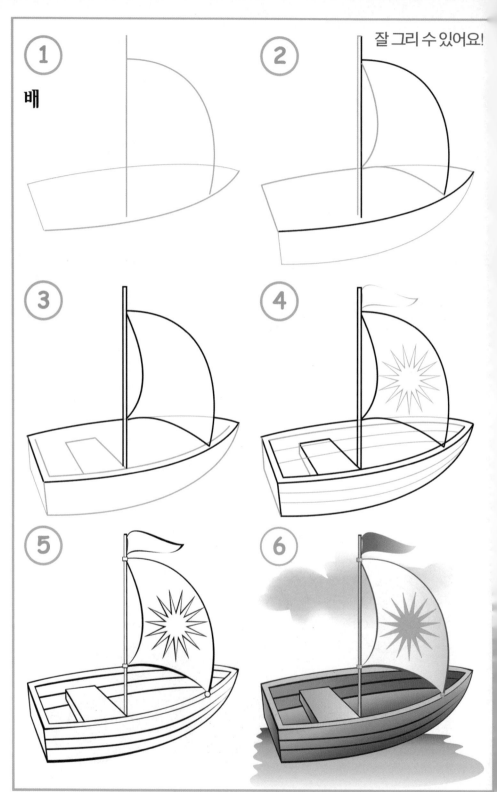

배

①

②

③

④

⑤

⑥

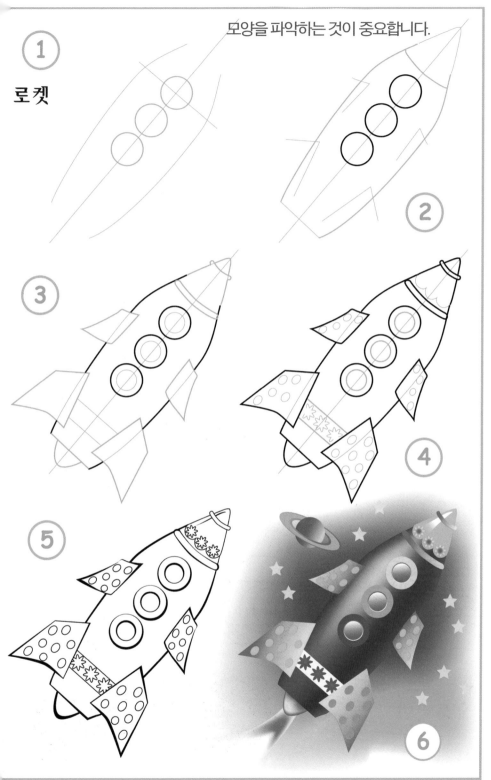

모양을 파악하는 것이 중요합니다.

로켓

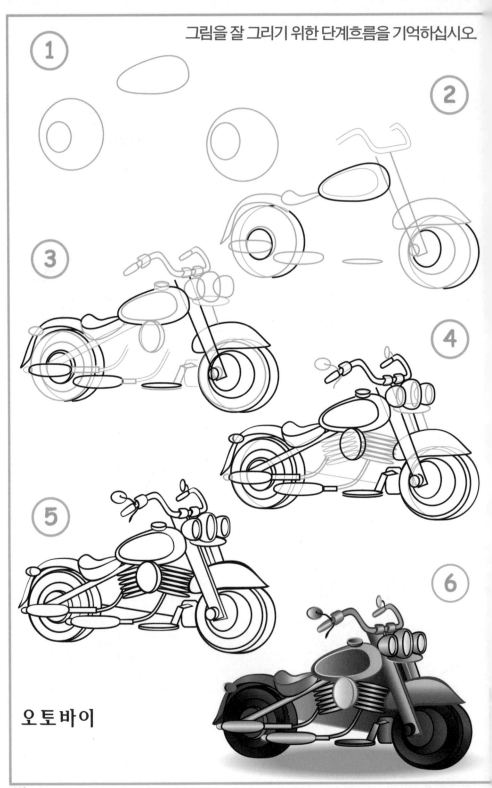

오토바이

화물차

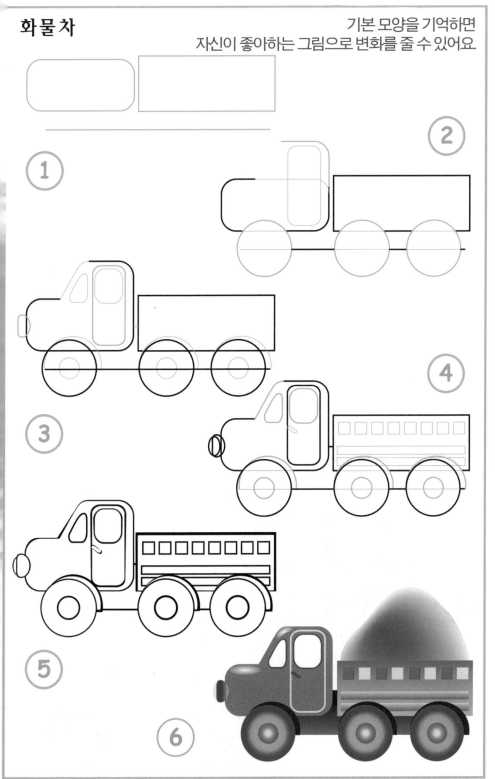

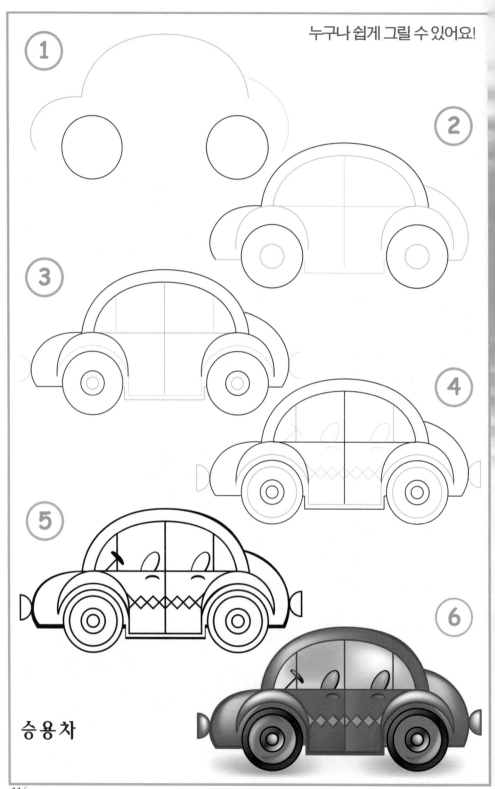

누구나 쉽게 그릴 수 있어요!

승용차

그림 그리기 전

스케치로

그림의 시작을

해볼까요?

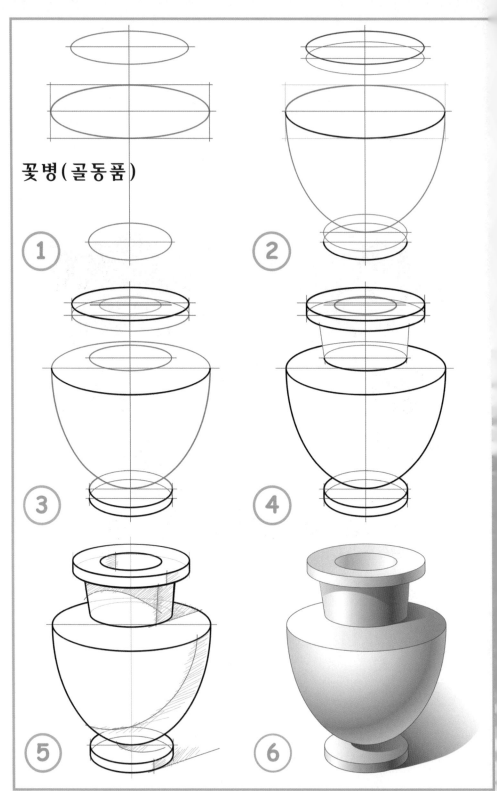

꽃병(골동품)

즐겁게 그리면서 연습하세요

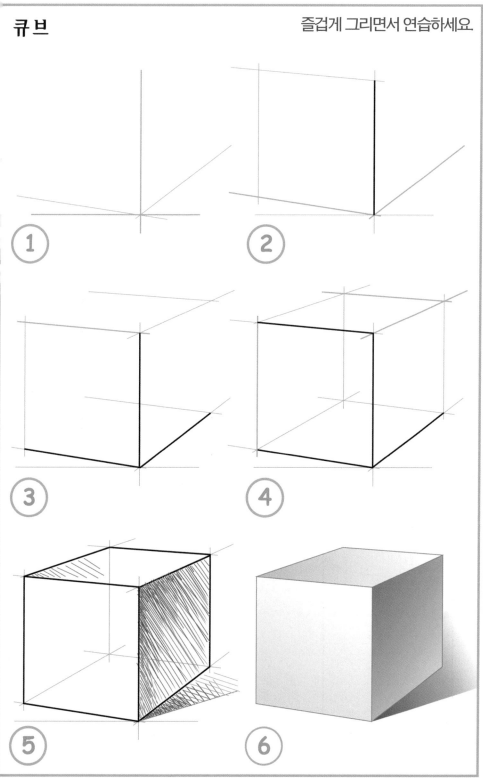

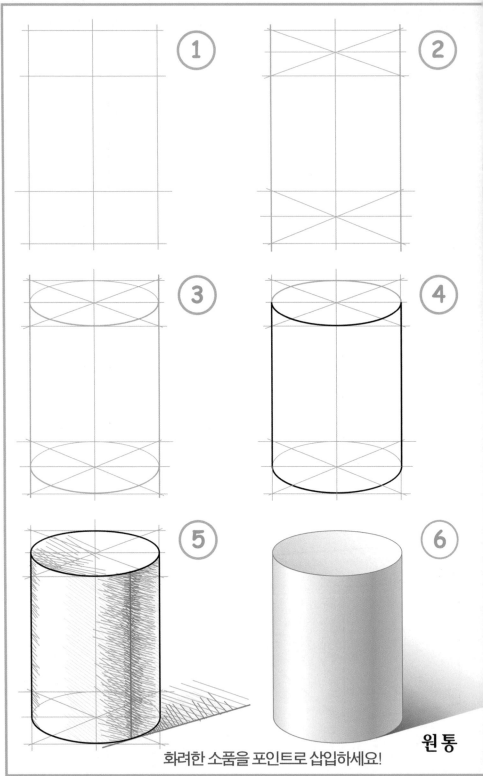

① ② ③ ④ ⑤ ⑥

화려한 소품을 포인트로 삽입하세요!

원통

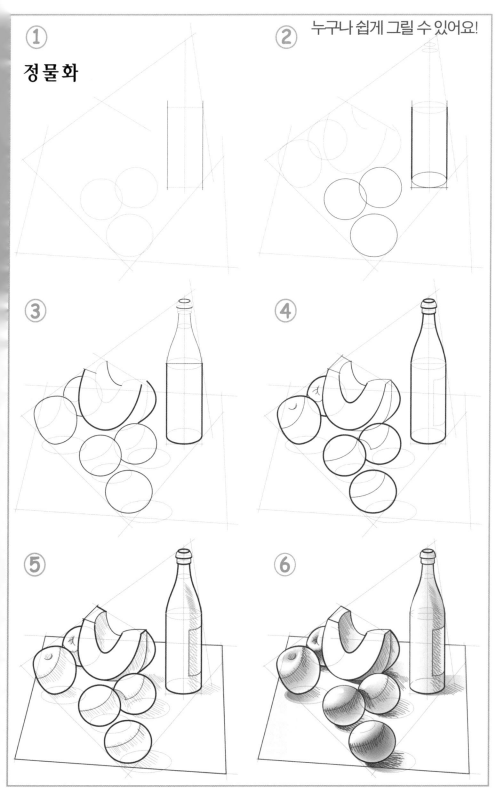

정물화

① ② 누구나 쉽게 그릴 수 있어요!

③ ④

⑤ ⑥

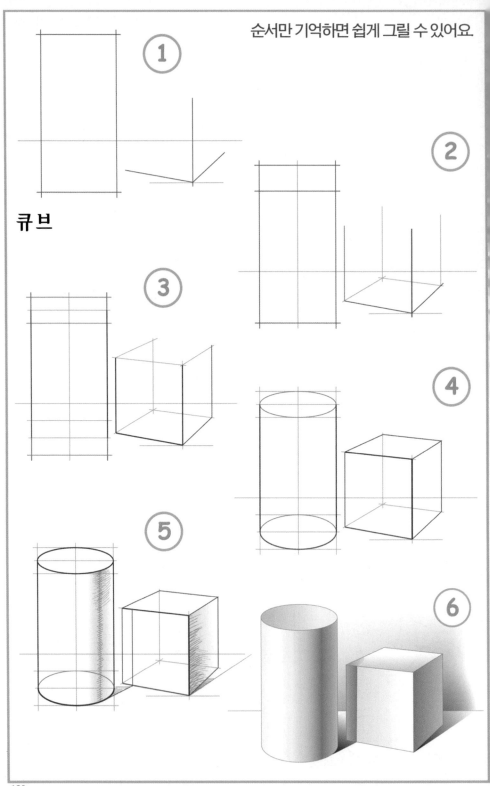

순서만 기억하면 쉽게 그릴 수 있어요

큐브

공

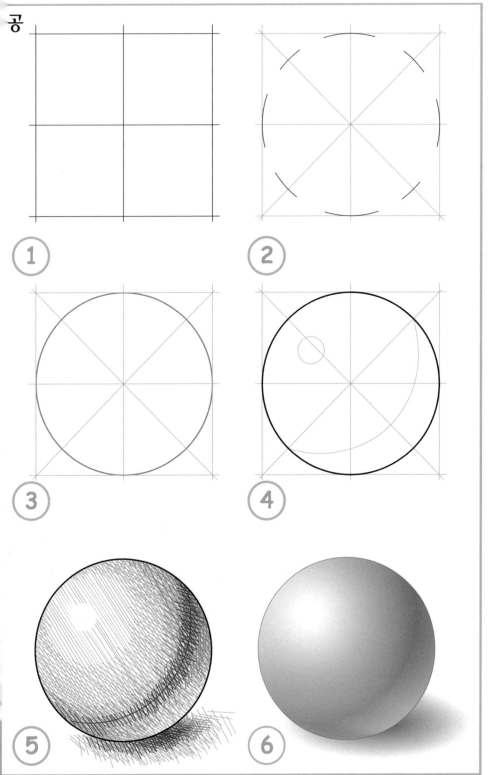

부위를 조합하면 웃은 얼굴, 우는 얼굴,
화내는 얼굴 등 다양한 표정을 만들 수 있어요

① ② ③ ④ ⑤ ⑥

눈

잘 그리 수 있어요!

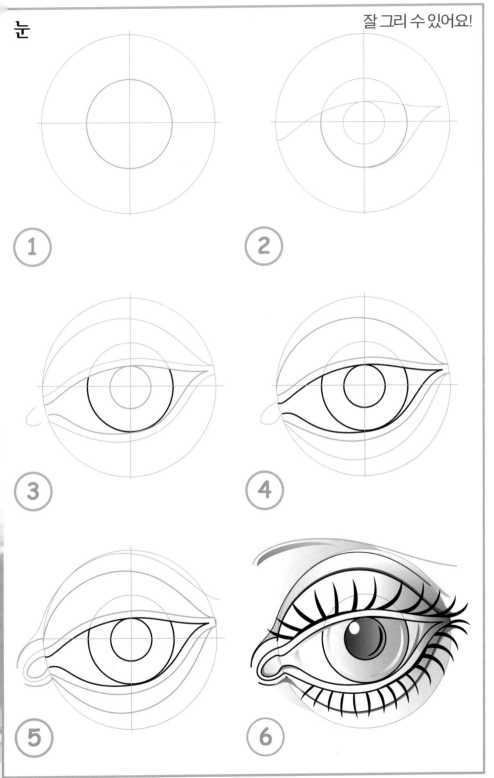

123

얼굴

① ② ③ ④ ⑤ ⑥

124

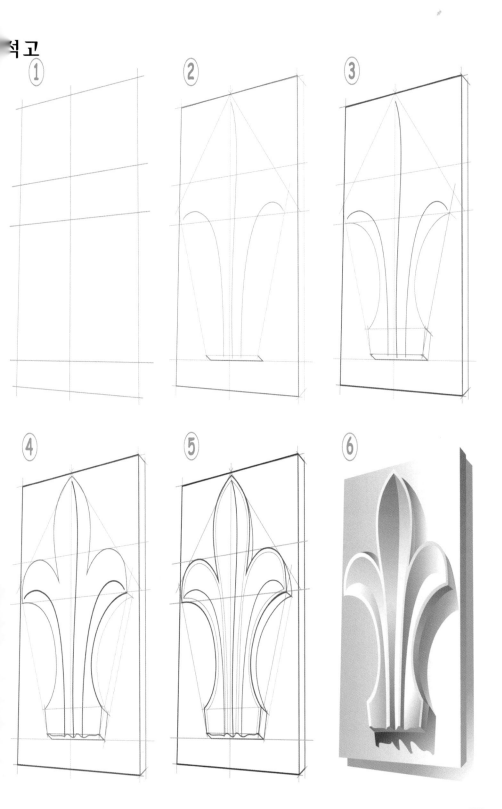

사람

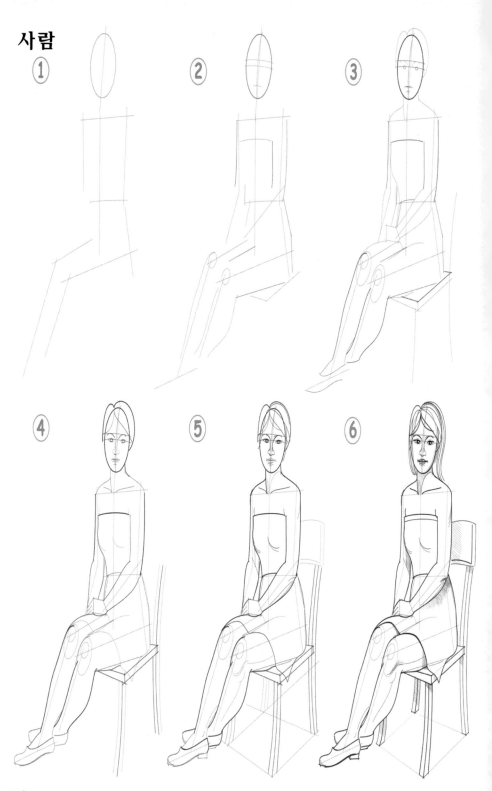

의자

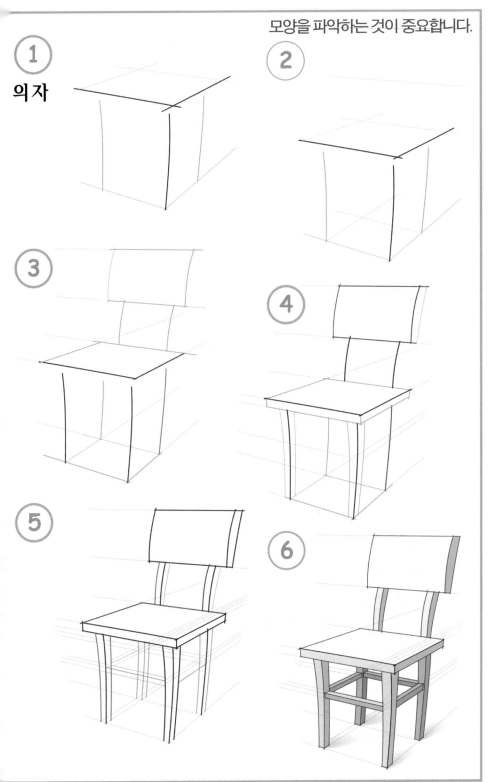

얼굴

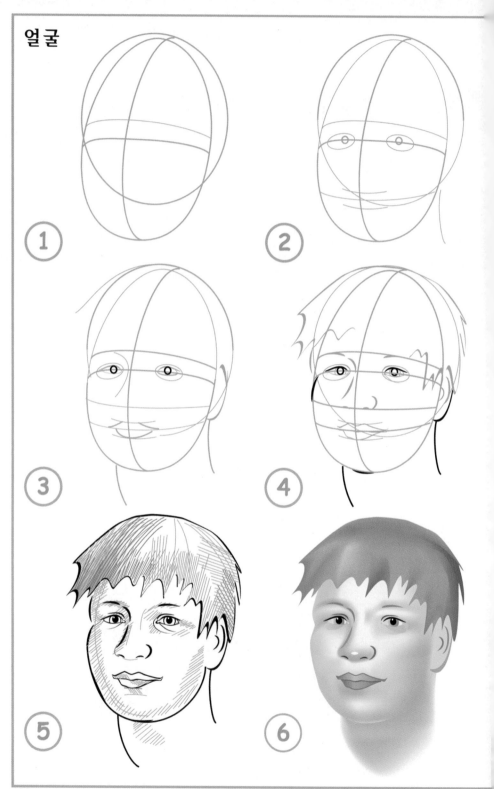

우리 귀에

좋은

악기

무엇이 있나요?

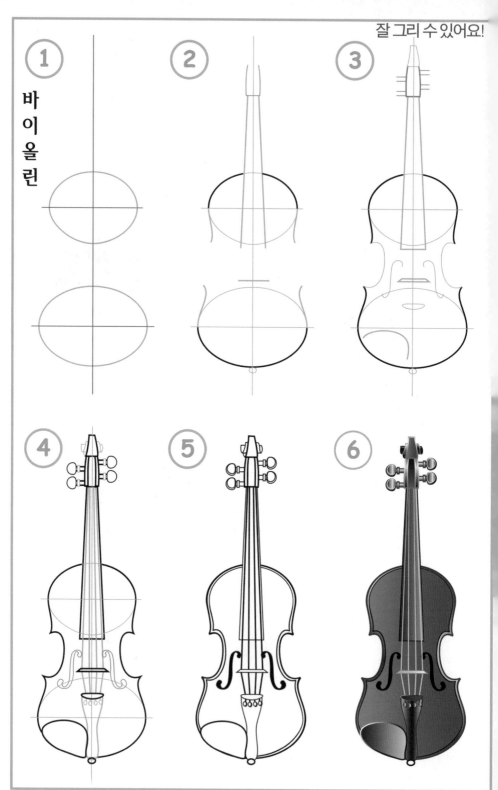

바
이
올
린

① ② ③ ④ ⑤ ⑥

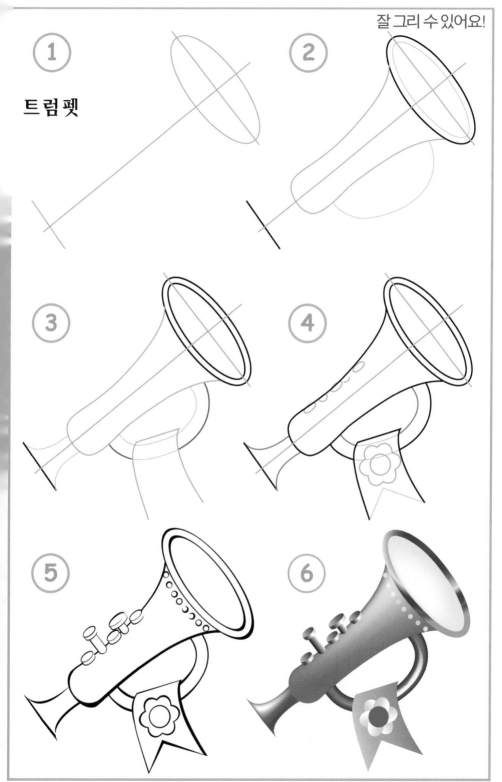

트럼펫

①

②

③

④

⑤

⑥

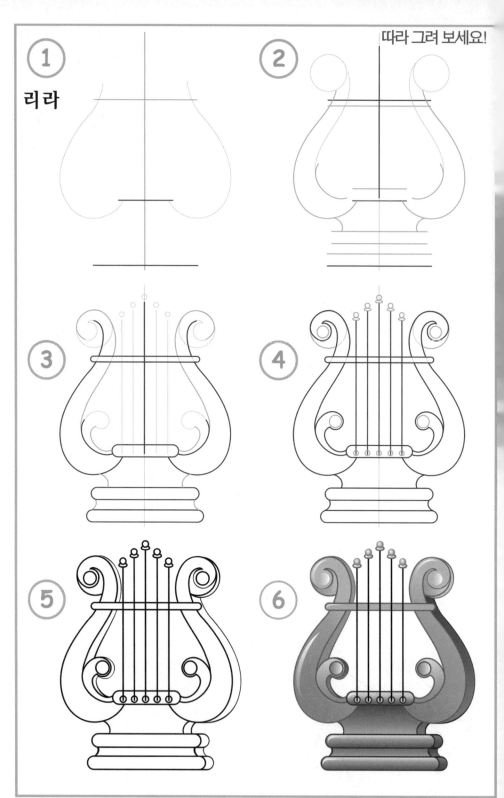

따라 그려 보세요!

리라

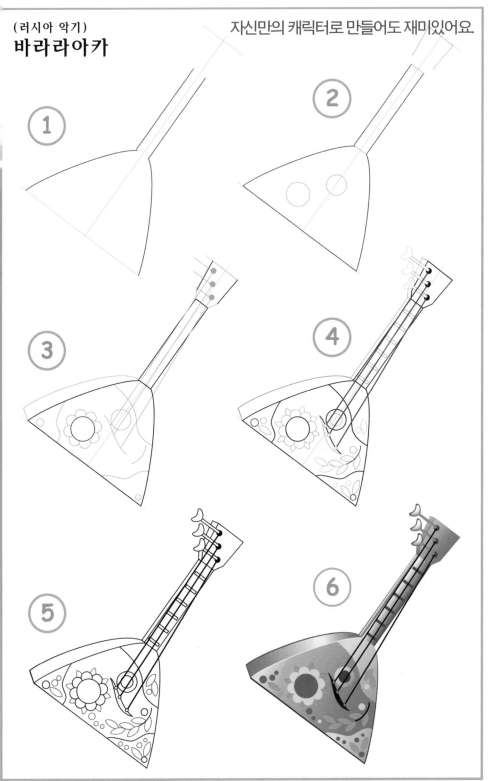

하프

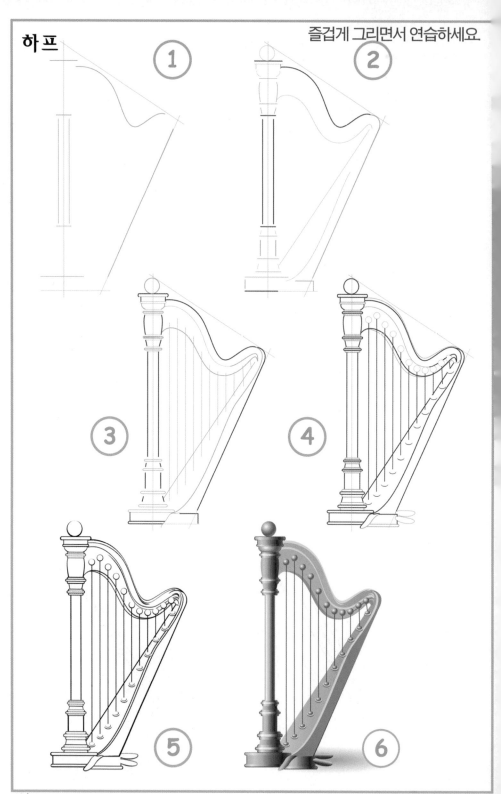

다른 것들도

여러분의

터치를 기다립니다.

순서대로 그리면 어려워 보이는 그림도 간단히 그릴 수 있어요

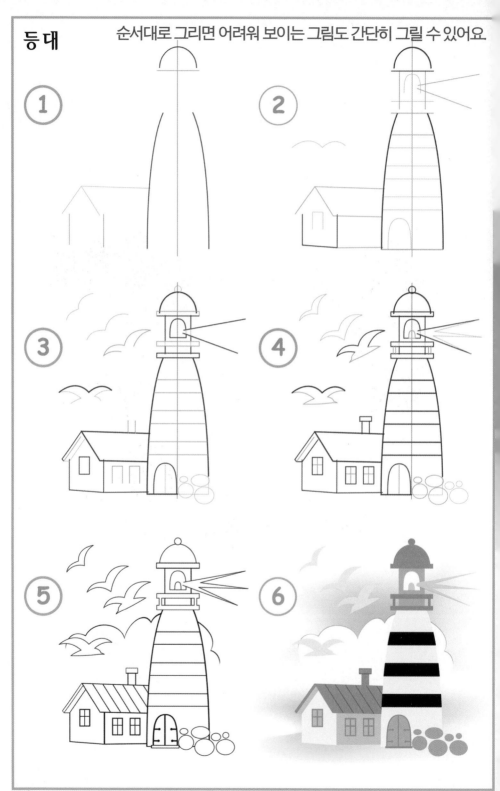

눈송이

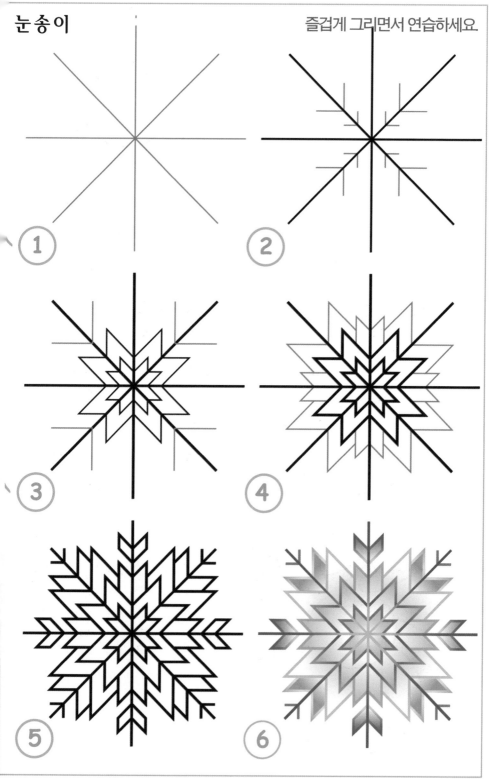

눈
사
람

기본을 연습했으면 다양하게 도전하세요!

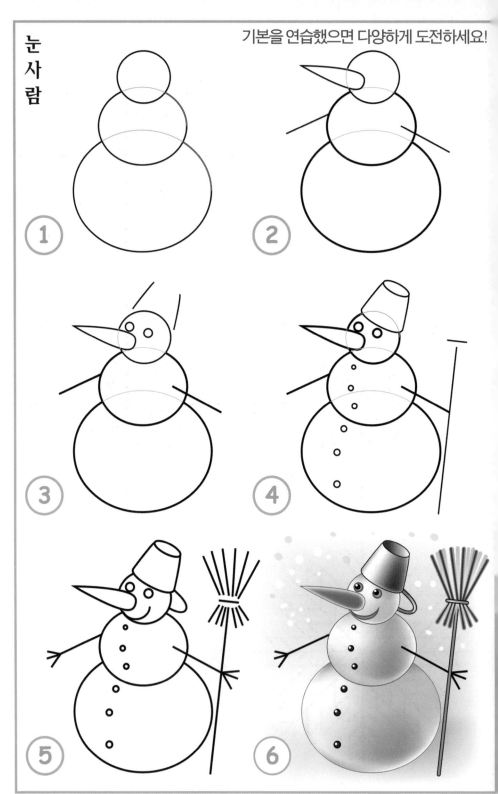

물뿌리기

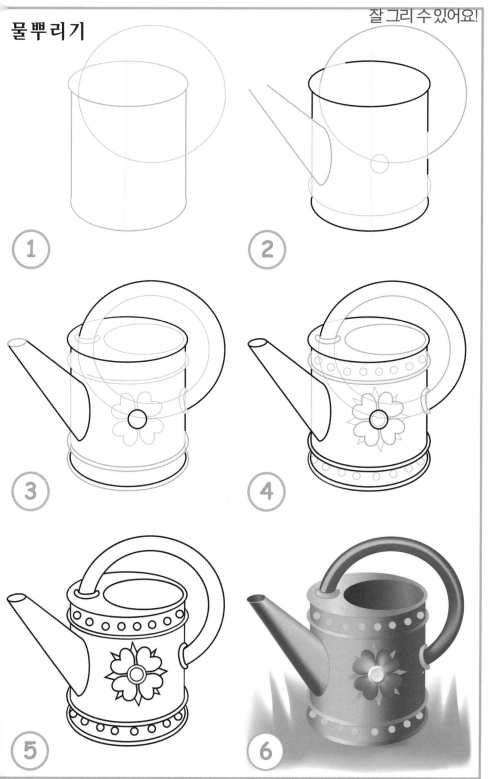

풍차

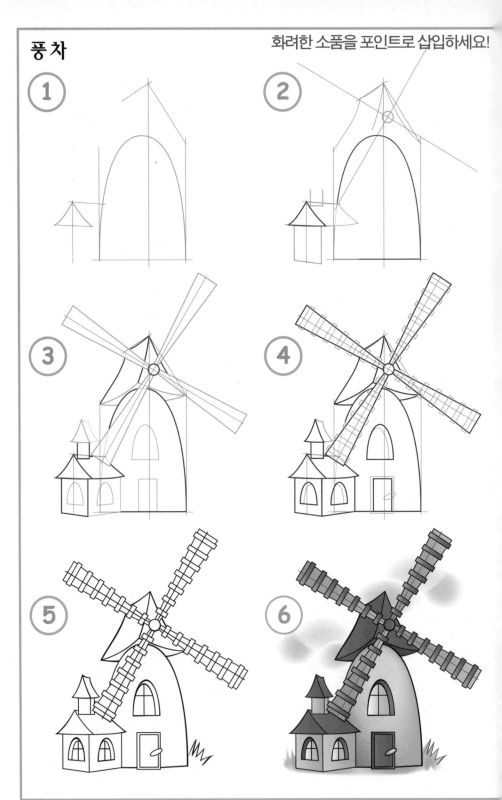

테디
베어

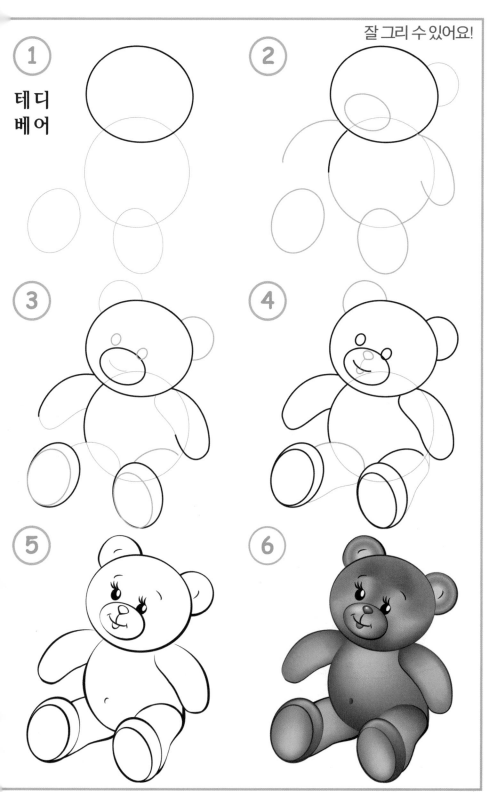

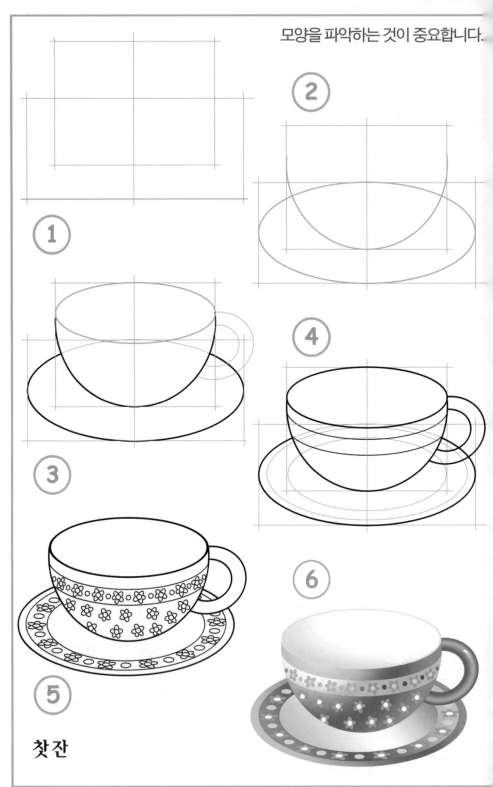

모양을 파악하는 것이 중요합니다.

① ② ③ ④ ⑤ ⑥

찻잔

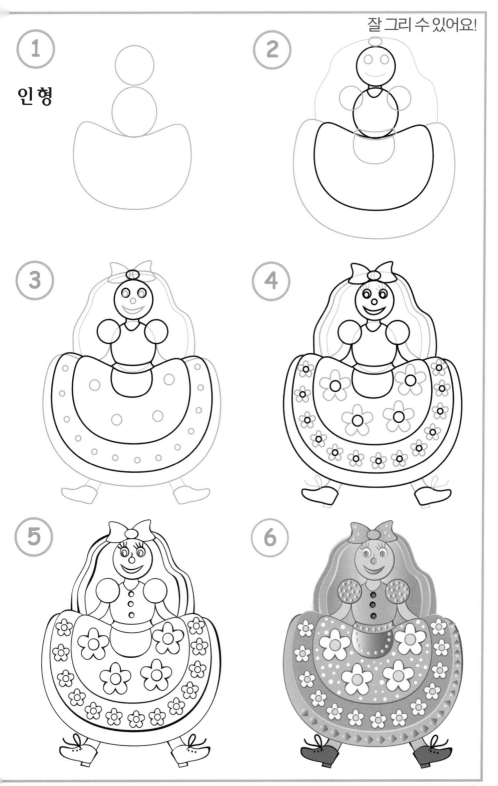

① 인형

②

③

④

⑤

⑥

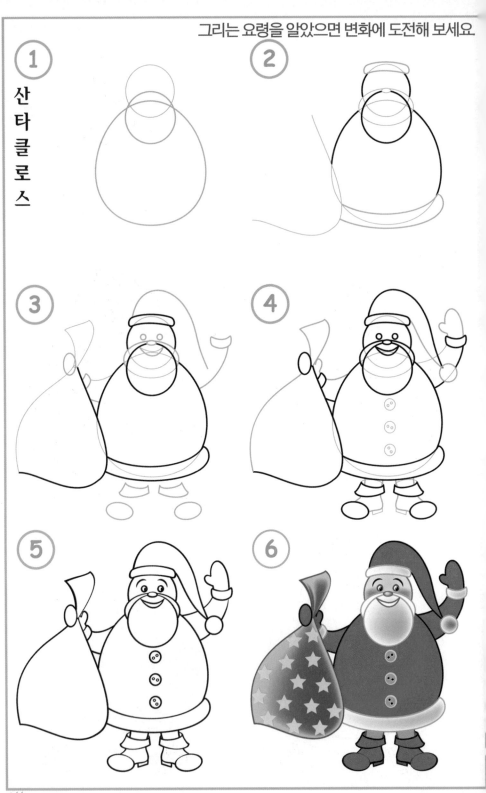

그리는 요령을 알았으면 변화에 도전해 보세요

산
타
클
로
스

① ② ③ ④ ⑤ ⑥

꽃
병

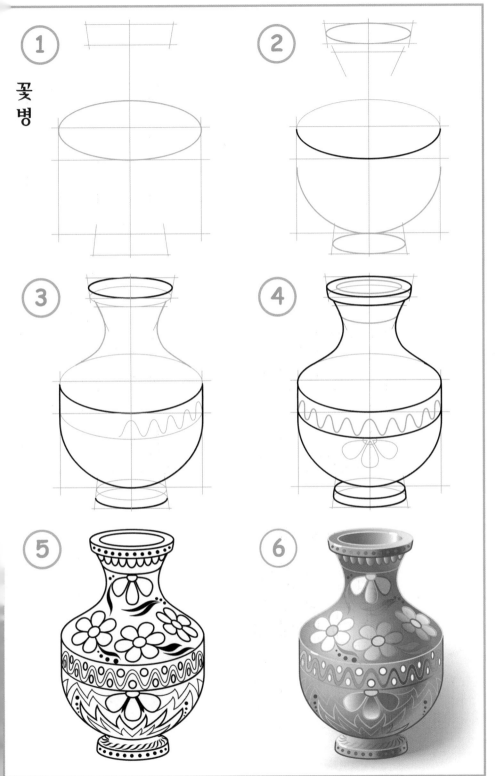

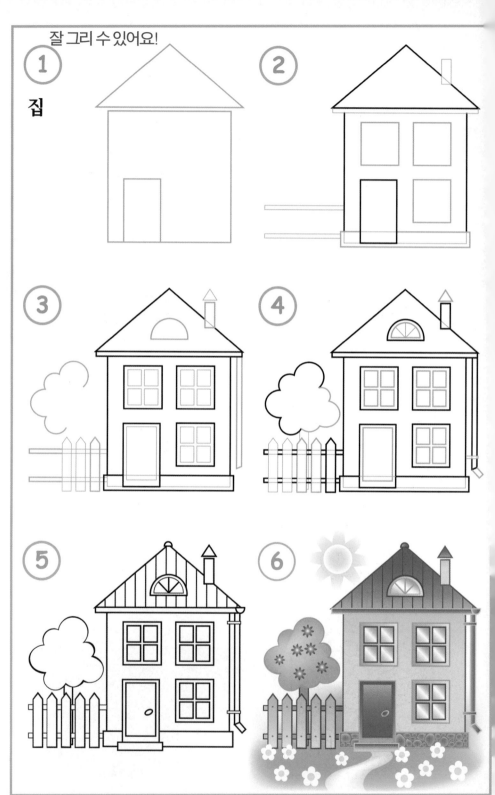

잘 그리 수 있어요!

집

궁전

잘 그릴 수 있어요!

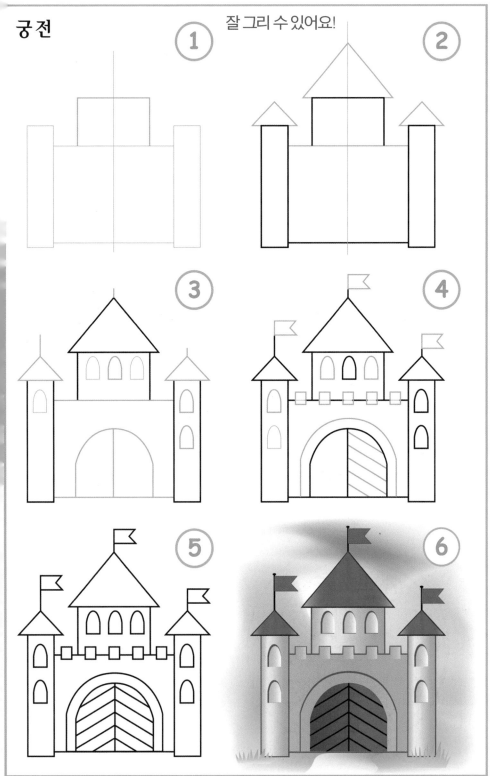

시계

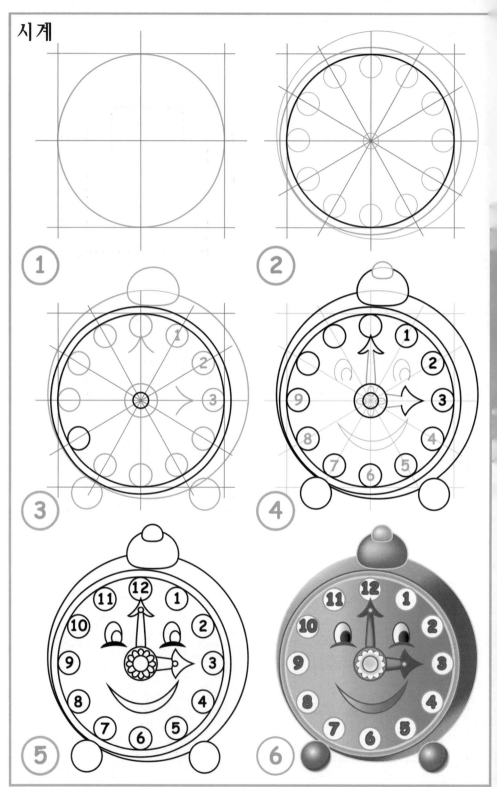

물레방아

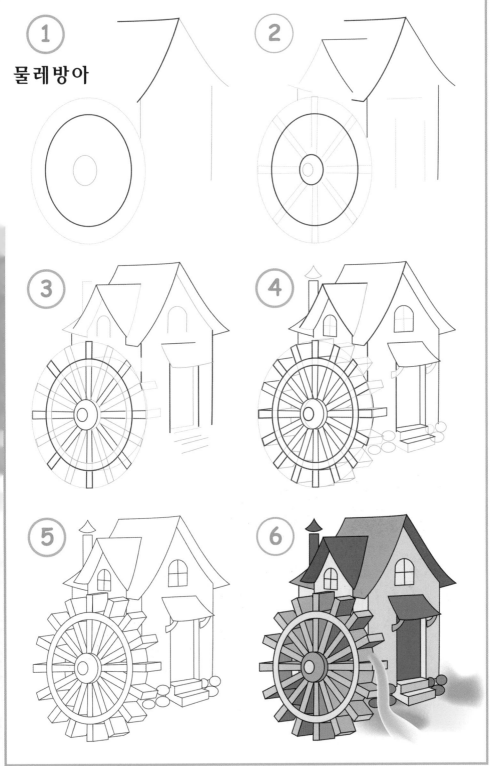

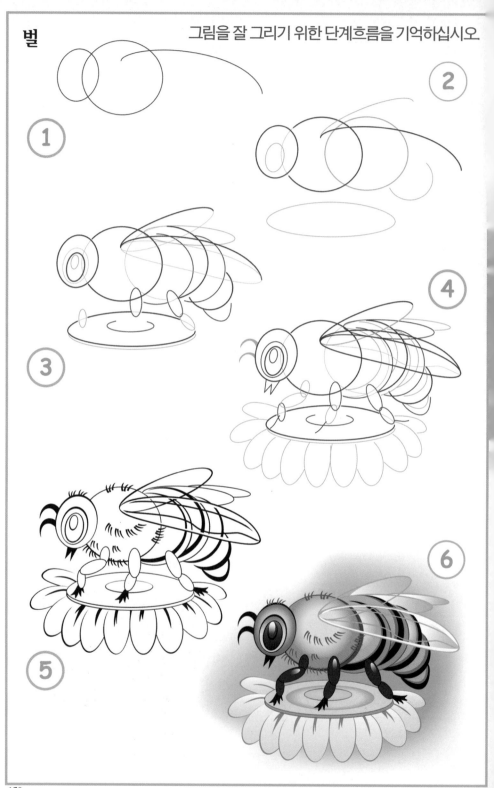

닻

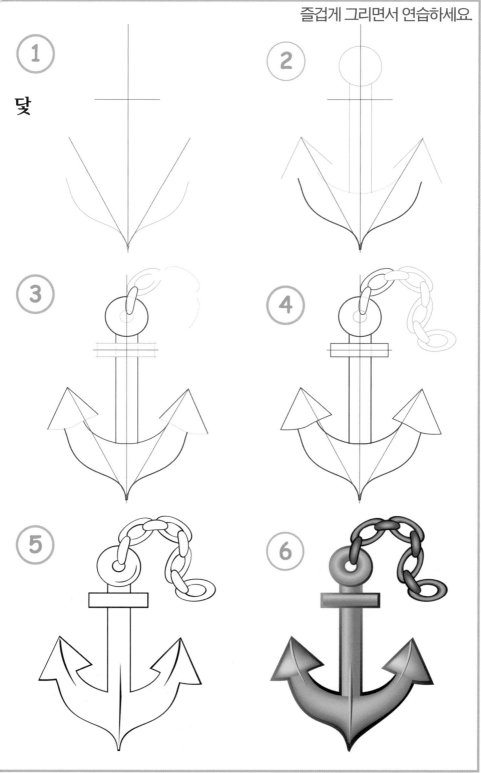

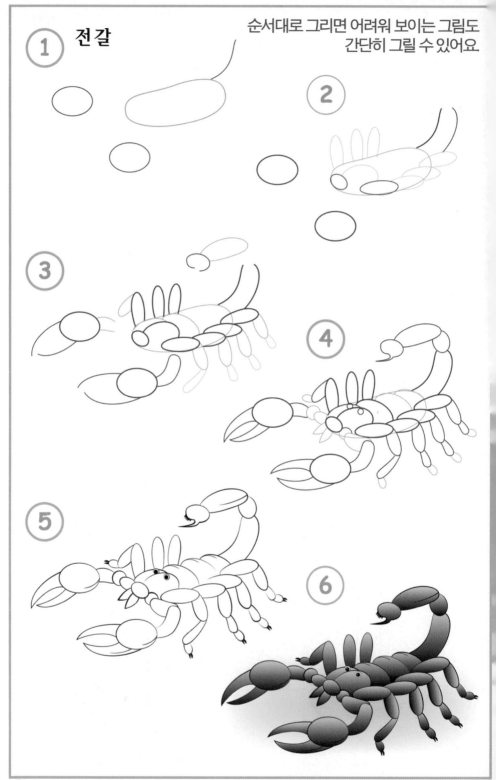

전 갈

즐겁게 그리면서 연습하세요

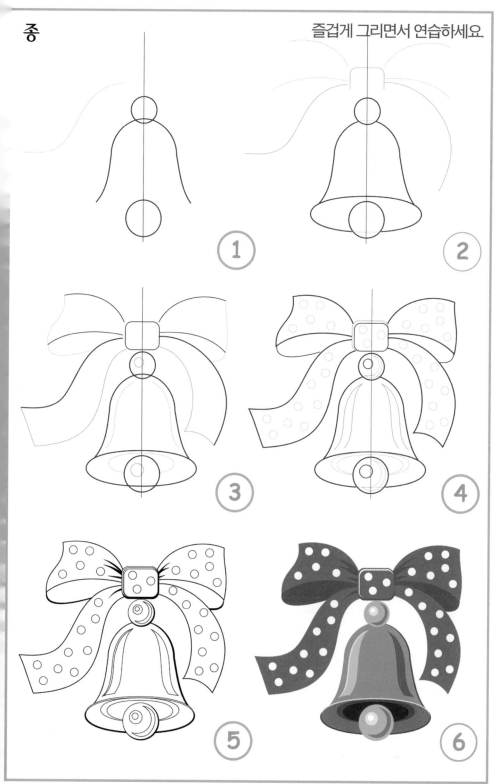

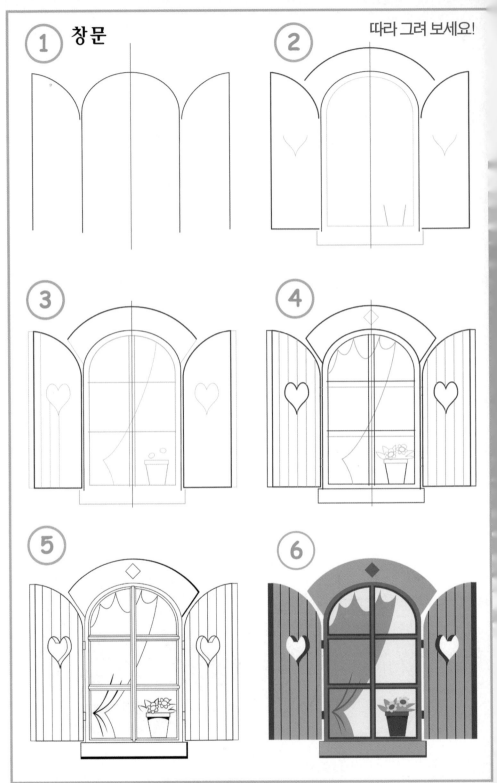

① 창문

따라 그려 보세요!

따라 그려 보세요!

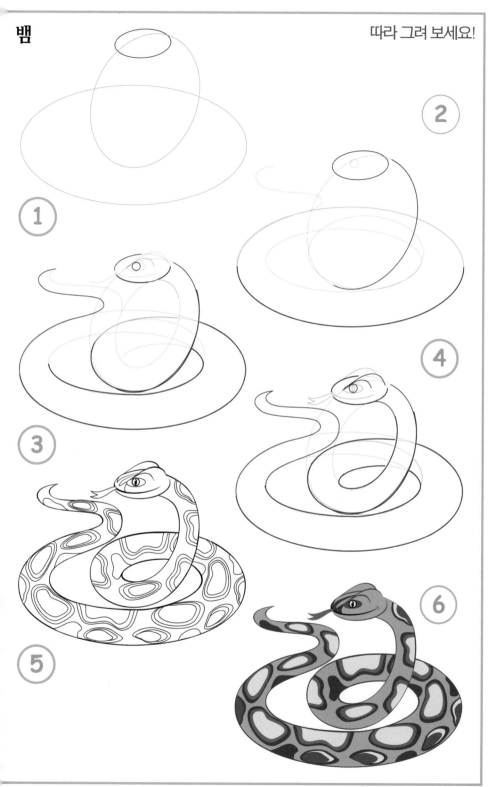

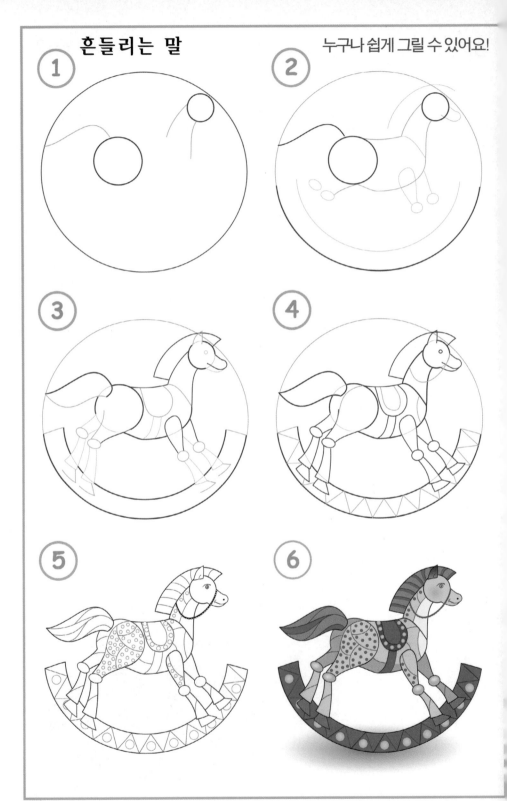

거미

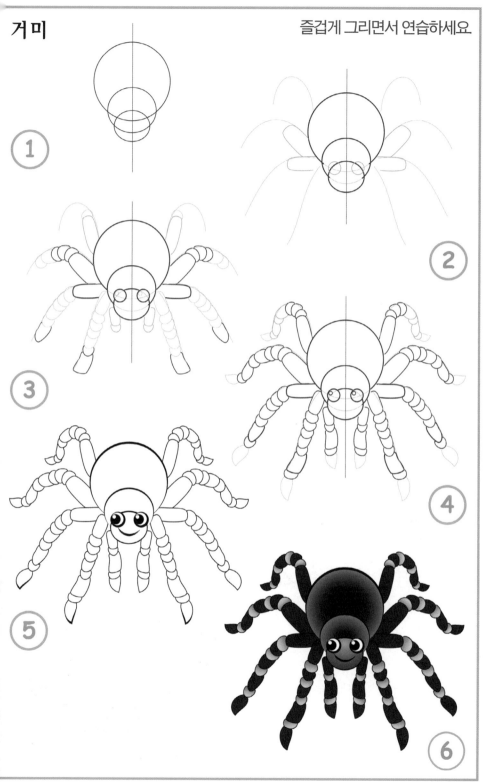

귀뚜라미

따라 그려 보세요!

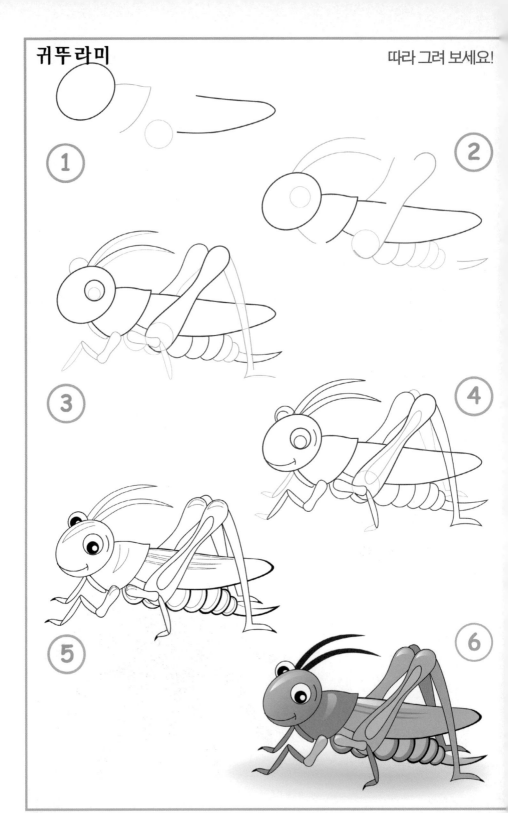

만돌린

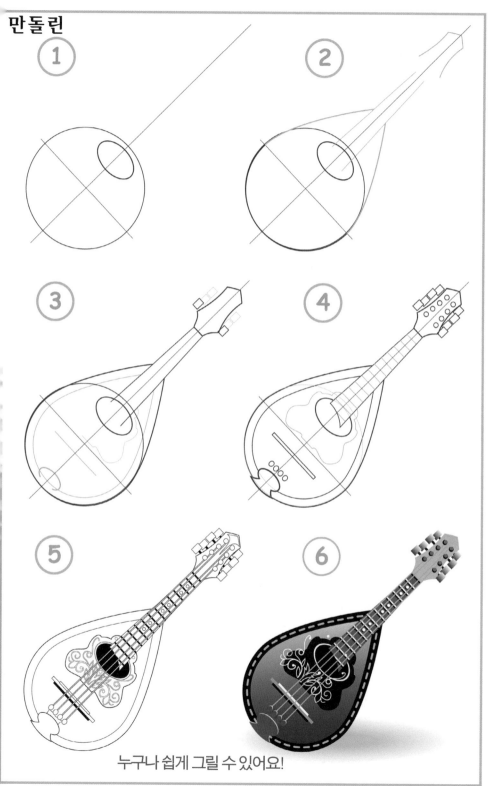

누구나 쉽게 그릴 수 있어요!

컬러 일러스트
재미있는
따라 그리기 컷

2019년 3월 12일 초판 1쇄 인쇄
2019년 3월 15일 초판 1쇄 발행

기획 윤필수
펴낸이 마복남 | 펴낸곳 버들미디어 | 등록 제 10-1422호
주소 서울시 은평구 신사동 18-16
전화 (02)338-6165 | 팩스 (02)352-5707
E-mail : bba666@naver.com

ISBN 978-89-6418-057-0 14650